老屋顏4

老屋時態

從軍官營舍到美術館、伐木廠到背包旅店
窺見台灣近百年老屋在大時代下的流轉軌跡

辛永勝、楊朝景————文·攝影

貳　砲聲與鋸響

在艱難年代中安頓身心的休憩所

叁 民心與仁醫
老建築裡的神話故事與歷史現場

肆 俯瞰今昔

時光之河流過天橋，朝城市的兩端而去

見證「屋生」，
一起成為老屋時光軸上的節點

　　大家應該都還記得，國中英文老師在課堂上講解「時態」時，在黑板上畫的那條長長水平箭頭數線，上頭標示著「現在、過去、未來」的節點，句型會依照時態變化，不同時態的例句雖然長得類似，語意上卻有所差異。

　　每次參觀老屋再利用的案例時，我們經常有所感觸，以往談到「老屋再生」，大多著重於老屋改造與整修後的成果。相較於原本閒置荒廢的景象，這份對老屋的保存且賦予其新生的心意令人敬佩。然而，不論是醫館、工廠、倉庫或是住家，老房子在建成之初必定懷有初衷，身處在這些精采的空間，自然而然會對建築的過往身世感到好奇，尤其看到店家特別保留了老屋整修前後、以及新舊時代的連結象徵，像在向過去致敬，同時也延續了老屋的故事。

　　綜觀來說，建築不論新舊都是個軀殼，空間還是要妥善運用才能擁有靈魂。從過去到現在，同一座建築被賦予不同的使用功能，隨著社會風氣與流行變遷，也直接反映在空間、裝潢及格局上的變化；但是有一點絕對不會變，那就是隨著時間演進持續「累積歷史」的這個事實。每座老屋都擁有屬於自己的

故事，建築使用狀態每一次變更，都會變成老屋時光軸上的節點，把這些時間點上發生的事件串起來，就是一段段的故事，而那些變化背後的故事，讓這一座座「屋生」更顯精采。

　　我們寫下這些案例在時間節點上的「過去式」，介紹初始興建的年代與目的；也同時分享它們的「現在進行式」，見證其保存改造與再利用。讀者可以透過一個個「老屋時態」，貼近當地的發展歷程與文史，品味老屋空間時也更能感受時代的餘韻。

　　《老屋時態》最早是我們在《新活水》的網路專欄，內容著重在介紹具機能性的老屋空間及其歷史脈絡。專欄初始仍在疫情嚴峻期間，當時要前往台灣各地採訪老屋再生案例，遭遇的困難前所未見，因此寫得斷斷續續，交稿頻率也無法固定，後來實在是怕造成編輯的困擾，只好先暫停供稿，直到現在還是覺得過意不去。如今可將部分專欄內容收入本書，真的非常感謝《新活水》網站與編輯們的體諒。

　　撰寫本書各篇時，腦中除了想寫下老屋時光軸上過去與現

在的各個節點，卻也不斷意識到自己要「把握當下」。不諱言地說，過往在老屋顏其他著作中介紹過的案例，如今許多都已有變化，但當時參訪這些案例時的悸動還是一直記在心裡，並深自慶幸老屋本身並非消失，只是在各自的時光軸添上了新的節點，發展出新的故事篇章。

我們無從預測老房子的未來，但這些老屋的過去與現在，是當下的我們可以訴說與記錄的，所以我們能做的就是寫下故事至今的發展。「把握當下」，並不是要人們只專注於現在；而是要將過去演變至當下的過程作為經驗，提供人們面對今日各種條件的應變參考。

這次我們在衡量案例的建築形式、使用變化之外，同樣挑選出讀者可自行前往參觀的店家。大家不妨輕鬆點，將這本書當成故事書來閱讀，或是一部人文景點的深度導覽，幫助自己體會這些老屋在歷史交錯的動盪中所留下的痕跡。

而這本書也有助於現在或未來有興趣以老屋空間為基地開展事業的讀者，不僅可以在字裡行間感受到老屋故事的珍貴，

也將更有意願在修建老屋時多方考量新舊之間最好的平衡，讓
訪客在娛樂休閒之外，對老屋留下更深刻美好的記憶。

　　採訪、撰寫本書期間，很幸運地收到許多鼓勵與幫忙。感
謝陪行我們環繞全台一圈又一圈的夥伴，感謝所有願意關注老
屋顏的朋友，感謝馬可孛羅持續支持我們的出版之路，更要感
謝書中介紹的老屋空間經營者與相關單位，不吝在百忙之中接
受老屋顏的訪問與拍攝，並提供許多珍貴的資料與歷史照片；
感謝你們用心整修維護並使用這些空間，讓我們有機會將老屋
一路以來的歷程，透過出版記錄下來。

　　很榮幸加入你們的行列，一起成為老屋時光軸上的一個節
點，誠摯祝福所有的老屋店主「現在進行式」一路順風，持續
累積老屋精采的故事──如果可以一直維持在「進行式」，那
就太好了！

壹

老屋的鹹與甜

從海風迎面吹來的眺港書屋，
來到積累八十年製糖史的老工廠，
背後住居聚落的興衰與庶民日常，
是在地與移鄉人眼中最美的風景。

在昭和古蹟走逛庶民的菜市場

新富町食料品小賣市場

本館的居酒屋裡有一處燒焦的市場內門遺跡，與前方兩座舊攤台一樣，都是市場整修後少數留下的舊物。令人驚喜的是，居酒屋老闆歡迎客人帶著店內碗盤去鄰近市場選購下酒美食，於是老饕們常會帶著水餃、油飯與生魚片同來「開醺」一下，食客彷彿同時身處「新的舊市場」與「舊的新市場」兩種氛圍中，在傳統美味與酒水交錯間，抹平了橫跨新舊世代的時光界線與歷史刻痕。

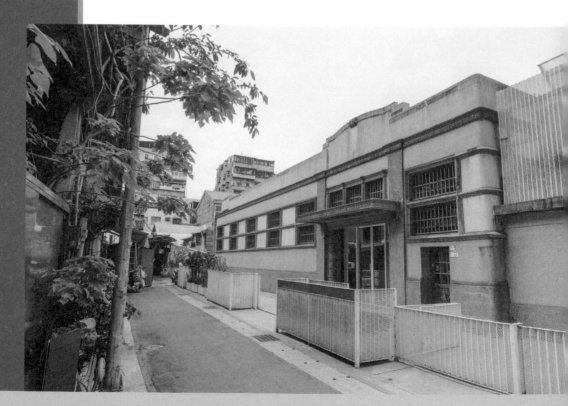

在台灣，民以食為天，各地有許多歷史悠久、販售生鮮食材的傳統市場，這些在地老市場的盛衰，與其周邊場域的聚落發展彷彿成正比關係，當市場周遭生活機能完整時，會帶動住居聚落成形，而這些住居人口正是市場攤商的主要客群。菜市場裡交易的不只是蔬菜魚肉，市場同時也是居民們生活資訊的交換所、維繫鄰里關係的交誼廳。因此即便附近新式超級市場供應著種類齊全、價格透明的商品，環境相對衛生乾淨，仍無法完全取代傳統市場在居民心目中的地位。

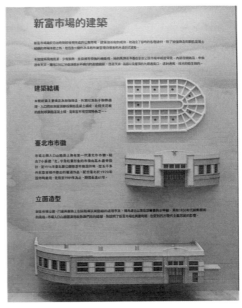

↑ 新富町市場的U形建築構造與簡潔的裝飾風格。

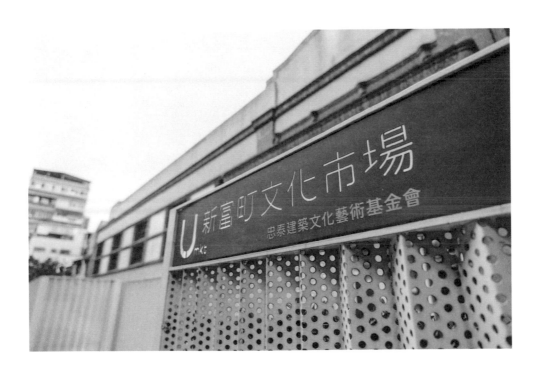

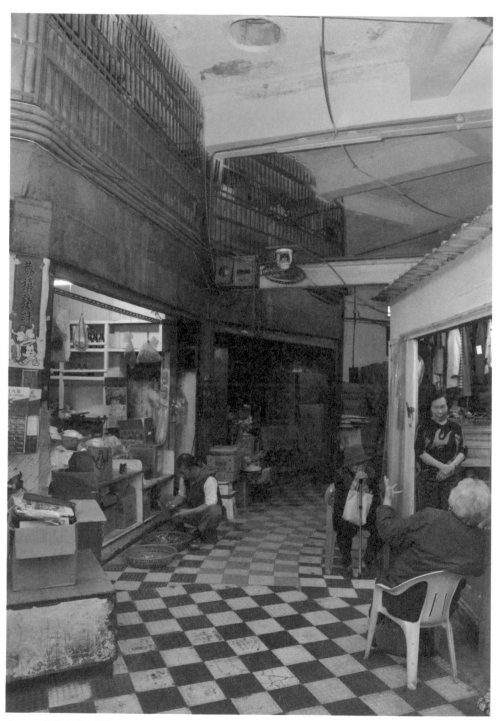

↑→ 台北市市場處提供

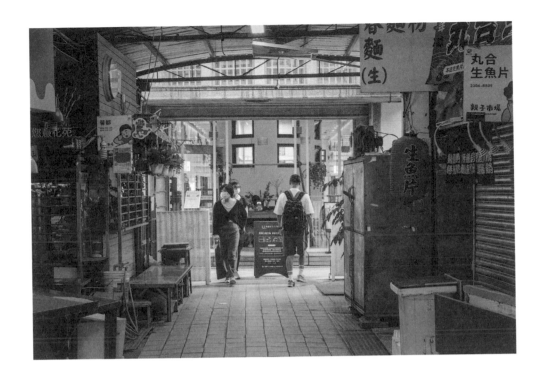

各地觀光客來到萬華，除了前往龍山寺參拜、參觀剝皮寮歷史街區，也會按圖索驥到附近的市場品嚐老店美食。然而很多人不曉得，其實這個市場內還隱藏了另一個市場——「新富市場」。新富市場不僅是日治時期最現代的示範市場，其背後的歷史比起外頭的東三水市場還來得悠久。近年，新富市場經過重新整修與設計後再次向大眾開放，化身為「新富町文化市場」，以保存傳統市場文化的創意基地重生；其別具特色的建築外觀，也是年輕人紛紛前來取景的拍照祕境。

昭和時代的現代主義建築風格市場

昭和十年（一九三五），大約在現今大理街、萬華區公所附近的「綠町食料品小賣市場」，因地處偏僻無法聚集人潮而停業，而後由政府選址於新富町三丁目二十　番地，新建「新富町食料品小賣市場」，並在市場空間內規畫三十多個攤位，提供販售蔬菜、魚肉、雜貨菸酒、食器等業者登記進駐；市場旁設有停車處、公共廁所、垃圾場、市場事務所與管理員宿舍等

附屬設施。新富町市場擁有新穎的建築造型與動線設計，裡外設施也符合當時州政府針對市場空間配置與衛生設施規定及需求制定的《食料品小賣市場規則》，成為當時極具指標性與示範性的市場建築。

　　新富町市場是日治後期的建築作品，裡裡外外都反映出一九三〇年代的現代主義建築風格。本館的建築特徵莫過於其特殊的U形設計，馬蹄形購物動線與分布北、南、西面的三個入口，讓來市場採買的人們可以快速抵達各個攤位，為人來人往的市場提供很高的機動性。馬蹄形建築外觀簡潔，強調視覺上水平延伸線條，除了深淺色洗石子牆面與入口門框上的飾條，幾乎不見多餘的裝飾。建築本體是加強磚造牆面，屋頂並非傳統木造

↓ 整修前的新富町市場入口。台北市市場處提供

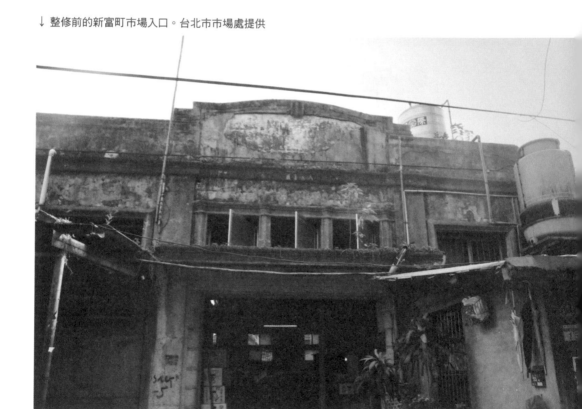

桁架雨遮,而是以鋼筋混凝土梁支撐水泥平面的天花板。

作為新式市場示範,新富町市場特別著重在環境與衛生上的設計,比如U形建築露天天井與內外牆上的連續水平開窗、屋頂設置的九個通風孔,為室內攤商提供充分的採光並保持通風;屋頂的集水溝與排水管,與市場內方便攤商清洗的弧形地坪與排水溝,可將雨水與市場汙水匯流後從天井內的陰溝排出,這些都是為了改善市場整潔、氣味、衛生,隱藏在建築內外的機能性設計。

嶄新進步的新富町市場生意興隆,來往人潮卻也引來許多攤販在市場外圍私自營業,這些私攤因缺乏管理造成周遭環境髒亂,同時影響了市場內登記攤商的公平性。眼見問題日趨嚴重,政府為整理市場秩序,將私攤納入市場統一管理(一九三七)。不久,太平洋戰爭爆發,戰爭後期相關民生物資改採配發制度,新富町市場因此停止開放,攤商只能停業。

一九四五年戰爭結束,「新富市場」更名後再度開放,但因攤位空間有限,許多私攤外擴至市場正門前的東三水街與旁邊的龍山寺廣場,導致日治時期原以新富市場為主的周邊規畫,再次演變成須與外部攤販共存競爭的難題。而後戰敗的國民政府撤退來台,激增的人口一度讓新富市場業績攀向高峰。然而隨著環南批發市場設立(一九七八)與東三水攤販集場合法化(一九八六),對新富市場造成極大的衝擊,儘管這裡曾被規畫為農產品直銷中心,預期重新出發(一九八八),到頭來仍不敵社會消費結構改變與周邊市場競爭,市場內的攤商接連凋零而遷出。

時間過去,老舊市場的存廢議題

逐漸搬上檯面。所幸早在二〇〇六年，新富市場已取得市定古蹟的身分，並於二〇一三年底完成空間修復，由忠泰建設取得市場未來九年的經營標案，委由旗下「忠泰建築文化藝術基金會」進駐。

↓ 傳統日式宿舍一旁是當時台灣最現代的公有市場建築。

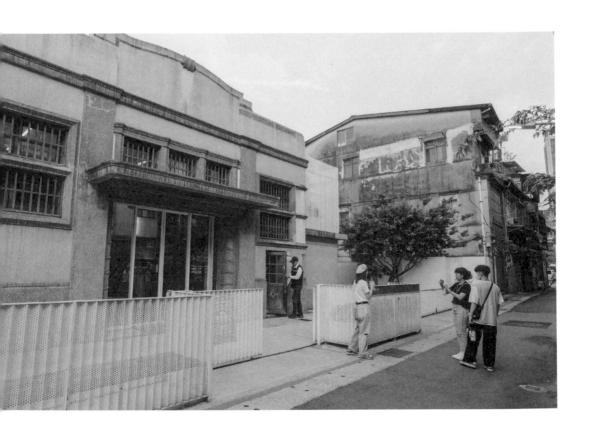

來這裡感受「新的舊市場」與「舊的新市場」

　　忠泰建築文化藝術基金會在二〇一四年取得「原新富町市場」的經營權，團隊計畫將這裡作為推動「都市果核計畫」[1]的第三期基地，目標是將市場空間轉化為飲食教育場域，以及在地議題討論與連結外部社群的平台。為此團隊花了超過一年的時間進行訪談田調與新富町市場文史調查，再行規畫空間經營方向，並針對使用需求進行再

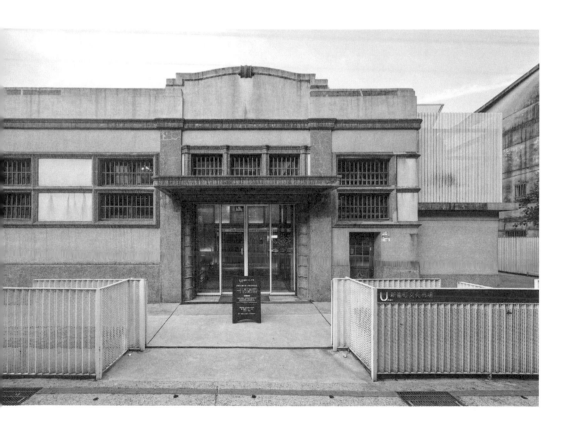

↑ 傳統日式宿舍一旁是當時台灣最現代的公有市場建築。

利用工程整建，直到二〇一七年才以「新富町文化市場 U-mkt」正式對外營運。

老市場具有古蹟身分，因此在整建上以不破壞與修改現有建物為原則。團隊邀請旅德建築師林友寒操刀整建規畫設計，建築師在 U 形的兩條縱線迴廊中，以雙層半透明牆面隔出了走道與工作空間，並延伸出上下夾層，讓縱向的兩層樓倍增空間使用面積。這兩道透明牆的厚度與原本市場攤台寬度相當，就如原本市場一樣分隔出市場攤位內外，牆外保留原馬蹄形走道功能，遊客可從兩側牆面看到舊市場留下的一些物件與訪談紀錄；牆內是管線、設備與樓梯的通道空間；牆的另一側則作為基金會辦公室，以及展覽廳、會議室、餐桌廚房學堂之用途，還有四個「小間工作室」，負責招募外部創意單位進駐，一同為保留傳統市場文化、艋舺歷史等在地議題努力。

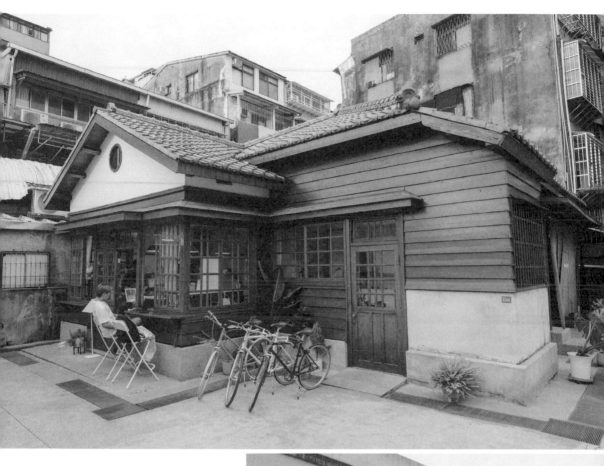

↑ 市場旁的木造宿舍建築是原本的
　市場事務所，目前由 tokyobike
　進駐。
→ 整修後仍留有新舊並陳之深淺色
　洗石子材質牆面。

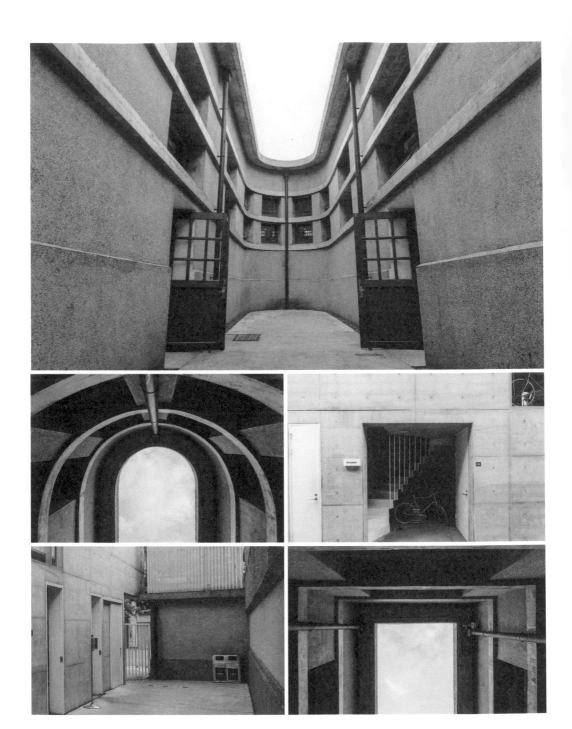

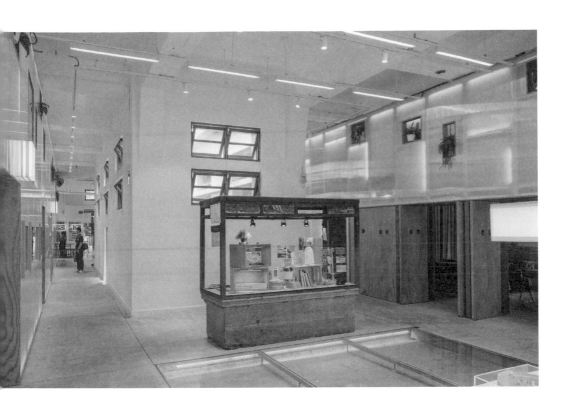

原本的室內地坪因排水需求而設計成微凸的弧狀，但為了方便民眾行走，建築師在整建時將其加蓋鋪平，在U形開口處以透明材質展示舊時地坪樣貌；這裡保留了兩個原市場老攤台，一攤策畫成 U-mkt 常設展，另一攤則展示文宣刊物與周邊明信片。市場中央的U形天井空間是近期新興的拍照熱門景點，弧狀牆面的開窗與水平框線，結合從天井看出去的U形天空，在鏡頭中呈現聚集視線的單點透視，非常適合人物攝影。正式營運之後，這個場景也馬上成為遊客拍照打卡的新祕境，吸引許多年輕人探訪而至，讓 U-mkt 蔚為話題，透過口碑好評讓更多人走進古蹟。

來到這裡，除了可以觀賞靜態展覽、了解市場歷史，也能走訪園區裡的商店，以消費者的角度體驗舊建築內的買賣氛圍。市場外圍有一間木造宿舍，原是日治時期的市場事務所與管理員宿舍，如今由來自日本東京的 tokyobike 進駐經營 tokyobike Café 單車咖啡館，店內販售單車零配件，也提供維修保養與單車租賃服務；另一側新建半月形清水模建築，日治時期

是舊市場的公廁，再利用整修後，由基金會新建為公共廁所與機房。樓上也是 tokyobike，主要作為品牌單車展示與辦公事務空間。

市場本館也有賣店進駐。市場的弧形空間目前由「萬華世界下午酒場」日式居酒屋進駐，是一群來自日本、台灣和馬來西亞的好朋友共同經營，將日本居酒屋白日飲酒的「昼飲み」文化移植店裡。居酒屋裡有一處燒焦的市場內門遺跡，昔日因意外燒燬，但事故原因與發生年分至今不明，與前方兩座市場舊攤台一樣，都是市場整修後少數留下的舊物。居酒屋提供各式酒品，其中最特別的是，老闆歡迎客人帶著店內碗盤去鄰近市場選購下酒美食。於是老饕們常會帶著當年市場仍有販賣的水餃、油飯與

↓ 以半透明牆面隔出辦公室與展覽空間。

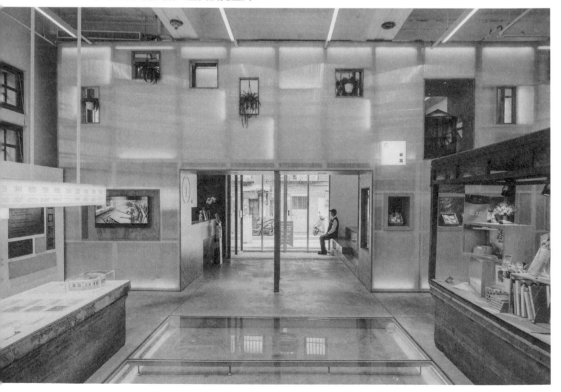

生魚片上門「開釅」一下，食客彷彿同時身處「新的舊市場」與「舊的新市場」兩種氛圍中，在傳統美味與酒水交錯間，抹平了橫跨新舊世代的時光界線與歷史刻痕。

忠泰建築文化藝術基金會自二〇一四年進駐至今，一面經營維護新富町市場的硬體場館，也舉辦多場展覽與課程活動，推動傳統市場文化的覺醒與活化。基金會要做的並不是唱高調的進步城市幻想，而是經由不同策展人與在地攤商的訪談與互動，揀選各檔展覽的素材，隨之潛移默化，攜手發掘老市場在買賣之外的文化價值與意識。

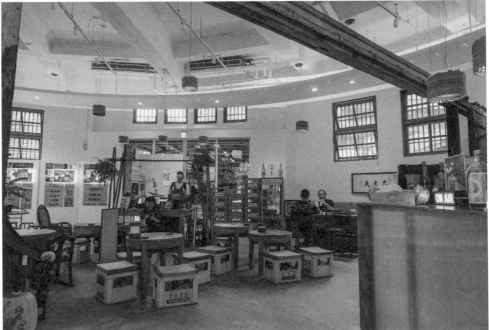

↑ 歡迎客人到鄰近市場購買下酒菜的「萬華世界下午酒場」。

老屋時光軸

年分	事件
1935	「新富町食料品小賣市場」於 1 月 7 日動工，半年後 6 月 28 日落成開業
1941	太平洋戰爭爆發
1944	二戰期間因物資改採配給制，市場停止營業
1945	新富市場重新開放
1988	台北市首座農產品直銷中心在新富市場成立
2006	新富市場列為台北市市定古蹟
2013	新富市場完成空間修復（台北市市場處）
2014	忠泰建築文化藝術基金會進駐取得 9 年營運權
2015	新富市場古蹟再利用增建裝修工程（忠泰建築文化藝術基金會）
2017	「新富町文化市場」正式開幕

1. 忠泰建築文化藝術基金會自二〇一〇年開始推動「都市果核計畫」，進駐閒置空間並鼓勵藝術、設計、建築等創意工作者與其合作。第一期與第二期計畫分別為「城中藝術街區」與「中山創意基地 URS21」，「新富町文化市場 U-mkt」為團隊目前執行的第三期計畫。

眺港 Café 與菅宮勝太郎故宅

兩個時代，移鄉人的港口風景

新港支廳長菅宮勝太郎宅邸

新港支廳長菅宮勝太郎與出身高雄的醫師高端立，都是來到台東成功生根、並且對當地有著卓越貢獻的移鄉人。而這棟歷經日治至戰後兩代移鄉人生的老屋，不僅見證了成功鎮的流變與發展，如今也已被賦予全新的任務與生命。

↓ 帶動成功鎮的崛起與發展的新港漁港。

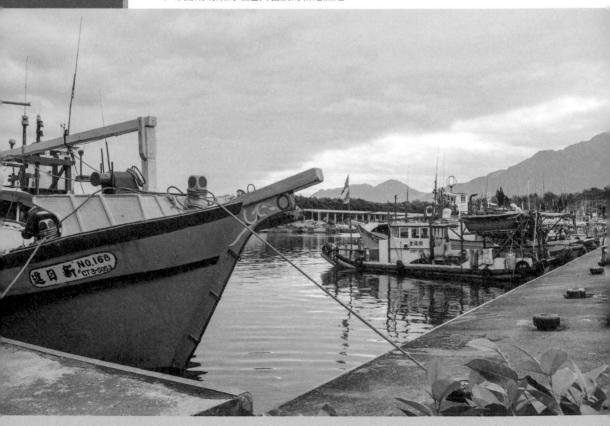

台東成功鎮最早叫作「麻荖漏」（阿美族語：Madawdaw），本是原住民耕種與生活的聚落，直到明清年間漢人陸續移居此地，才逐步開啟對外的經濟活動。到了日治時期一九二〇年代，日本政府在此興建新漁港與周邊港區建築，由於對應鄰近的舊港「成廣澳」，便命名為「新港」（一九二九年動工，歷時三年完工）。

擁有了讓大型輪船停靠的漁港，搭配海路與外地運送銷售漁產及物資交流，這座東部小鎮自此快速繁榮起來，崛起成為東部海岸線的行政與商業樞紐，吸引當時許多日本舊漁村人口移民來此發展，並自然而然建立起文化交融。

比如，如今旗魚是成功漁港的代表性漁獲，而傳統用來捕捉旗魚的「鏢刺法」，便是由日本移民而來的漁民傳入；還有各家漁船回港時才看得到的魚市拍賣，看著市場內經驗老道的拍賣官「耀手」[1]，眼明手快、聽聲辨人、嘴裡不斷喊著數字帶動氣氛，並即時回應出價者的各種出價暗號，如此緊張刺激的競標流程，也是從日治時期就留在當地的拍賣制度。

當時在鎮上興建的日式建築，隨著百年日月星移，如今多已拆除改建。然而位於中山東路這棟兩層樓木造建築，日治與戰後的兩代老屋主，皆是對地方發展貢獻極大心力的人士；一旁的新港教會則在因緣際會之下，扭轉了閒置老屋即將遭到拆除的命運。整修後的老屋不僅重現兩代屋主的人生故事，也是當地見證成功鎮發展歷史的重要標的。

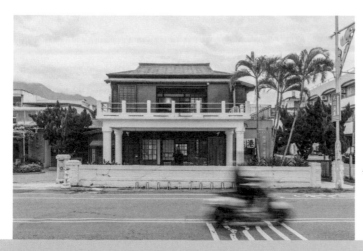

←菅宮勝太郎故居是當地少見的兩層樓木造建築。

日本警官與戰後仁醫的第二故鄉

大正十一年（一九二二），原為阿緱廳（現屏東縣）警部的菅宮勝太郎，因調任支廳長來到新港管轄地方市政，負責新建中港口腹地開發與聯外道路等都市計畫。港口建築期間，他對內在市區規畫棋盤式的現代街區，著重在地方用水與下水道等民生基礎設施；對外則修築開闢聯外道路與橋梁，為新港未來的發展打下重要

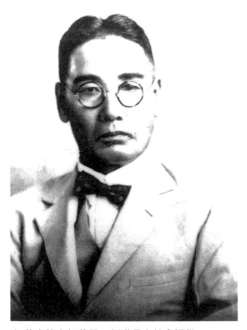

↑ 菅宮勝太郎舊照。新港長老教會提供

基礎。昭和七年（一九三二）新港完工，菅宮親手花了十年規畫建設的小鎮正要茁壯，不願再調任的他毅然辭官就此定居下來。他在最靠近港口的路上，興建了一間兩層樓高的日式木造建築作為私宅，走上二樓陽台便可眺望自己一手打造的新港與海灣。對菅宮來說，隨著新港十年完工，這裡不再是派駐外地的異鄉，而是投注了萬分熱愛，不願離開的第二故鄉。菅宮勝太郎在新港住了二十一年，昭和十八年（一九四三）病逝後葬於新港。戰後其後代曾來台掃墓，並於一九九〇年地方興建成功商業水產學校進行公墓遷移時，將其遺骨移回日本。

儘管原屋主已逝，所幸老屋交響曲只是翻到下個樂章，並非戛然而止。隨著戰事結束日人離台，新港改名為「成功」，下一代屋主高端立醫師從高雄岡山來到此地定居。

高端立醫師是台灣第一代長老基督教徒高長的後代，高家各代子弟非牧即醫，在台南、高雄都是受人景仰的地方名門，與各地教會與醫療系統也多有淵源，岡山第一間西醫院「建安醫院」便是由高家子弟所創建。高端立醫師的四哥高端模原在建安醫院行醫，後自行開業創立岡山「高安醫

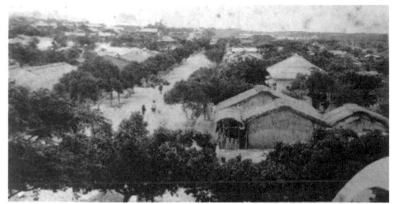

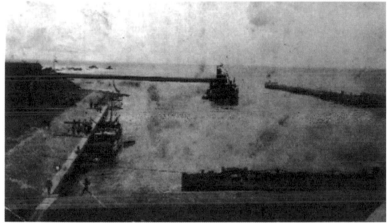

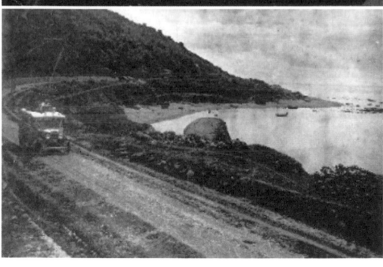

↖日治時期的新港
　市區。新港長老
　教會提供

←興建中的新港漁
　港。新港長老教
　會提供

↙興建中的公路。
　新港長老教會提
　供

院」；弟弟高端立在成功購入這間和洋折衷的雙層樓房後，開業的診所也叫「高安醫院」，推測與端立醫師雖畢業於農專，後來通過「乙種醫師」審核，取得在此限地開業須具備的資格有關。高醫師自一九四六年搬到鎮上，展開在成功近五十年的執醫之路。當時屋齡十多年的日式私宅轉變為半開放式的診療場所，一樓的座敷成了配藥室與包藥區，面海的緣側與階梯前的日式前庭則是候診區，房屋右側增建的磚造洗石側屋（年分尚待考證）

↓ 高端立醫師家族於老屋前合影。新港長老教會提供

則是看診的診間。此外，年輕時就讀農專的高醫師，對於種植蘭花極感興趣，行醫之餘培育出許多蘭花，並將開放陽台加蓋改建為花房，為免宵小覬覦還加上鐵窗保護，也是老屋在外觀上較大的改變。

當時新港教會尚未建堂，高醫師宅邸除了作為診所，每週日還提供教友們聚集禮拜，可想見高醫師一家在這棟二層樓房的起居空間頗為侷促。於是約在一九六〇年，高醫師在隔壁新建一間連棟鋼筋水泥建築作為高安醫院新址，原屋回歸為私宅之用，直到他終老休業。

成功鎮民皆暱稱「老高」的高醫師，在成功駐醫五十年，一板一眼的性格雖給人嚴肅寡言的印象，卻是鎮民極為信賴尊敬的對象。不只醫館外往往排滿候診民眾，有時高醫師還要騎機車前往偏遠地區出診，縱橫東海岸線南北範圍長達一百五十公里，讓資源匱乏、交通不便的東部居民也可得到醫療照護，醫者仁心，至今仍令當地居民感佩懷念。

↑ 林川明牧師與會友於新港舊會舊禮拜堂前合影。新港長老教會提供
↓ 高端立醫師在二樓陽台培植蘭花。新港長老教會提供

坐落在東海岸的恩典

高端立醫師一家虔誠信教，與新港教會更是淵源深厚[2]，因此一九九五年高安醫院休業後，教會為拓展事務與空間，便出資買下兩間老屋，與相鄰的教會連成一體。老屋經過第一次整修後作為教會靈修會館運用，提供外地靈修教友或旅行的青年背包客住宿，同時也有「眺港二手書店」進駐，蔚為口碑。二〇〇三年，菅宮故宅被指定為台東縣歷史建築，並於二〇一五年開啟相關文史研究，隨後教會與當地民眾組成「心驛耕新關懷協會」向文化部爭取整修經費，終於在二〇二〇年開工，並於二〇二二年完工。如今老屋已回復九十年前的木構建築住宅時期樣貌，旁邊是六〇年代增建的高安醫院，兩間老屋與一旁的新港教會並存，靜訴橫跨兩個時代成功鎮具重大貢獻的移鄉人事蹟。

菅宮故宅是東海岸少見的雙層木造家屋，除了主體的傳統日式木構造，西式騎樓柱與二樓陽台、欄杆都是鋼筋水泥構造，符合流行的和洋折衷建築形式，在當時十分引人注目。整修後，老屋內部格局在團隊努力下

回復至菅宮宅邸樣貌，門扇改回日式拉門，忠實呈現日式住居風格。高醫師時期增建的部分，包括現為眺港二手良心書店的看診間側屋，還重新打開了二樓加蓋的花房，讓陽台回復當年菅宮遠眺港口海岸的設計；空間「眺港」的美名也正是呼應這個場景，遊客可在此體驗故人住居的浪漫情懷。

另一邊的高安診所為高醫師在

一九六〇年代新建，因年代不同，空間機能設定為醫療場所，以至於建築形式、風格、建材等，都與一旁的日式屋舍截然不同。新建的高安診所是鋼筋水泥建築，外層以土黃色溝面磁磚鋪面，內部裝潢硬體包括掛號台、候診室、看診間等都以灰色、深灰色磨石子為主，厚重的材質和色調予人穩重感，在當代常見運用於公部門或醫療場所，清楚區隔出候診室、診間、掛號拿藥與病人休息室等空間。因其耐用易保養的特性，至今仍保存良好。

進駐此空間的「眺港 Café」，目前由 Linda 與丈夫張晏共同經營。緣分說來有趣，高安診所是成功地區首間西醫診所，如今則由同是醫界的中醫師進駐。Linda 從小在新港教會長大，

↑ 高端立醫師在故居旁新建高安診所。
← 如今從菅宮勝太郎故居二樓陽台仍可眺望新港漁港。

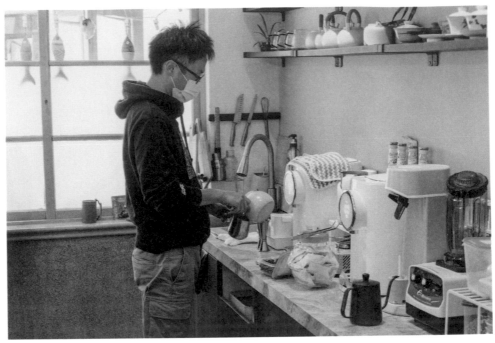

↑ 中醫師張晏調配療癒身心的漢方咖啡。

原本與中醫師先生在異地工作，兩年前因疫情回到台東成功，並在教會的邀請下將高安診所重新布置為一間特色咖啡廳。夫妻倆將原診所空間布置安排為座位區、包廂與選物店，供應 Linda 親手烘焙的蛋糕點心，再搭配中醫師張晏親自調配的漢方咖啡與養生茶，呼應原屋主仁心醫術的理念。眺港 Café 隨時歡迎各地朋友到訪療癒身心，往來旅人都能透過一杯咖啡的時間，輕鬆貼近成功的人文歷史；再加上養生美食與歷史文教，如今已是遊客來成功鎮時必訪的店家之一。

很慶幸兩間老屋所處的不同時期，都獲得了地方人士的悉心承接。菅宮勝太郎支廳長任內的建設是新港發展與繁華的重要基礎；高端立醫師則為成功和周邊居民帶來可靠的醫療保障，兩位都是從異鄉來此生根，對地方有重大貢獻的人。「心驛耕新關懷協會」與新港教會透過修繕兩間老屋的過程，串起兩代屋主的人生，不僅形塑了見證成功歷史的新地標，更賦予其全新的任務與生命。

↑ ↗ 原診所掛號台內成為選物店空間。
↓ 診所內保留原有格局，規畫為旅客的休息空間。

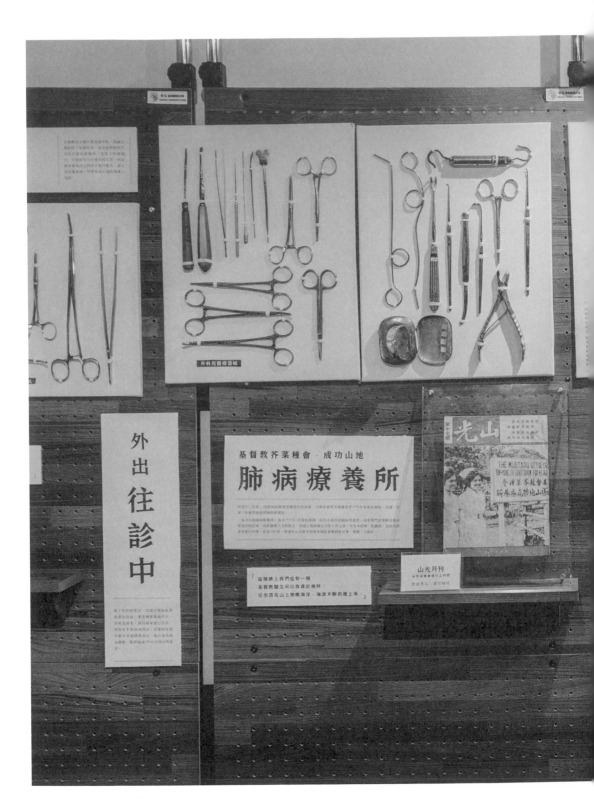

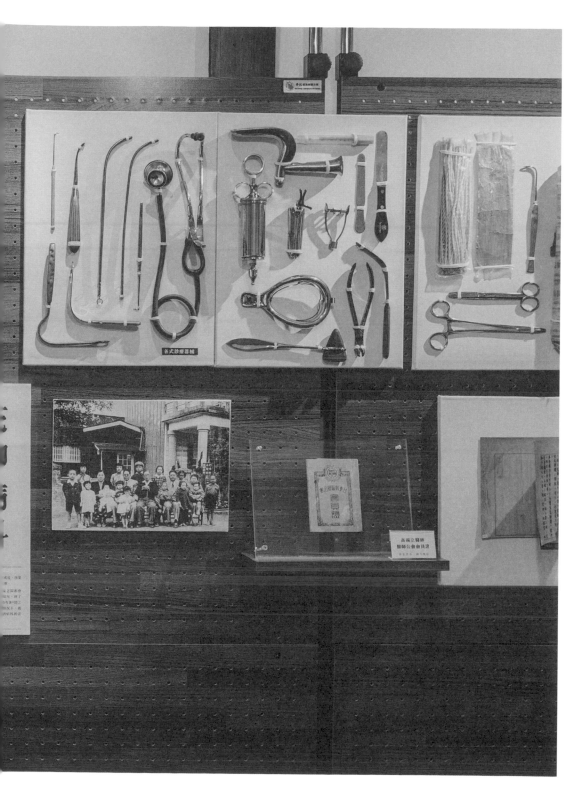

各式診療器械

高端立醫師
醫師公會會員證

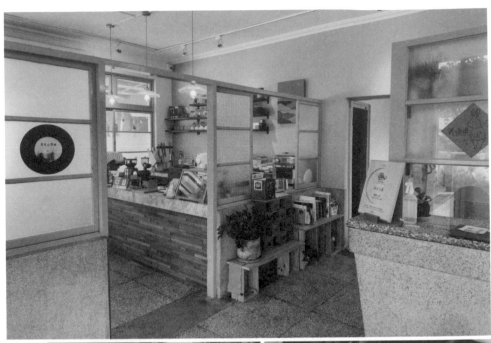

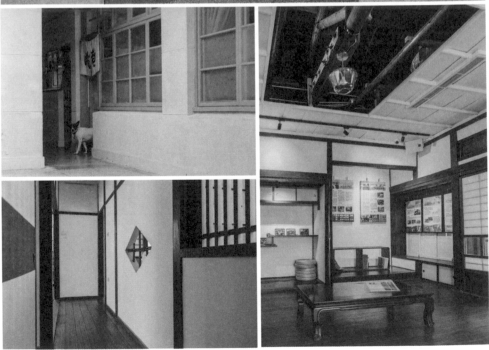

老屋時光軸

年分	事件
1922	菅宮勝太郎任新港支廳長
1929	新港動工起建
1932	新港完工、菅宮勝太郎建自宅
1943	菅宮勝太郎病逝
1945	二戰結束，新港改名成功，日式屋舍收歸國有
1946	高端立醫師購屋設高安診所，新港改名成功
1947	新港教會在成功設教
約 1960 年代	擴建高安診所
1995	高端立醫師病逝
1996	新港教會價購高端立醫師宅與診所作為靈修會館
2003	菅宮故宅指定為台東縣歷史建築
2015	進行菅宮故宅文史資料研究
2020	開始整修菅宮故宅
2022	菅宮勝太郎故居整修完成，眺港咖啡開幕

→ 太康壹壹參提供

1. 糶，音同「跳」，古時意為出售穀物，如今糶手多指稱魚貨蔬果等市場拍賣員。

2. 高家與一九四七年新港教會的設教（重生）：新港石雨傘教會在日治時期因宗教壓迫而轉為地下教會。戰後一九四六年，高端立醫師的父親高篤行牧師探訪台東時，見新港一帶四散眾多教徒，便聚集教友在高安醫院禮拜，並於隔年在高安醫院隔壁設禮拜堂宣教。該禮堂現已拆除由白冷會傅義修士設計新建（一九七七年完工）。

太康壹壹參

為農民服務！
藏身「南瀛八景」的老屋餐廳

嘉南農田水利會工作站

我們對太康壹壹參的喜愛是很矛盾的，理性的一面希望透過介紹讓更多人認識它，但自私的一面又希望讓它保有隱身於小鎮中的神祕感。在過去，太康壹壹參是負責灌溉農田引水業務的水利工作站，如今則是推廣友善土地與農業的餐廳。猶如命運牽引般，這間餐廳繼承了老房子為農民服務的最初使命。

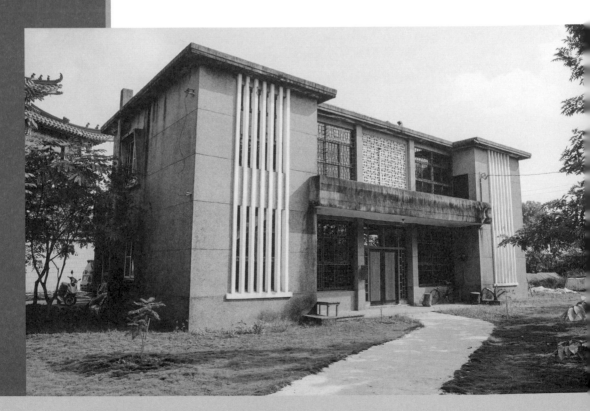

要不是數年前一則介紹台南柳營綠色隧道的新聞，讓我們動了搜尋附近相關景點的念頭，或許永遠不會曉得在這寧靜的村子裡，居然藏了一間老屋餐廳。這條林蔭隧道曾被選為舊台南縣境的「南瀛八景」之一，道路兩側超過五十年樹齡的老欉芒果樹，長達約五公里的樹影翠綠連綿，令人身心舒暢。綠色隧道旁是歷代務農的太康里，農村裡的小路沒有命名，戶戶都是直接用里名加上編號作為地址，這間位於太康里一一三之一號的老屋餐廳，也以地址命名為「太康壹壹參」。

↗↓ 太康壹壹參提供

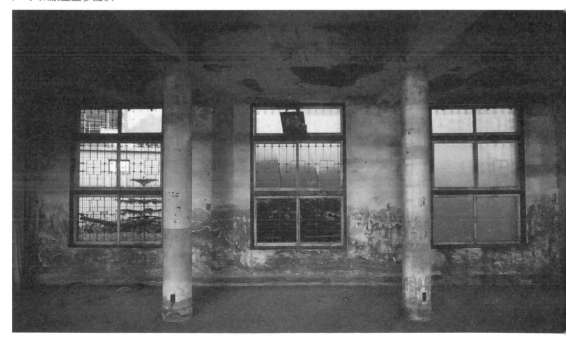

日治時期的農人命脈淪為「鬼屋」

太康壹壹參的建物前身是「台灣嘉南農田水利會」的工作站。農田水利會曾是台灣負責管理與建設水利灌溉設施的重要單位,歷史可溯至日治時期推行的埤圳公共化政策。當時日人除了整合公共與私人灌溉渠道,也在台灣各地興建大圳等重大建設,並由官方制定相關法規與準則,合併公共與官設的埤圳,並以「水利組合」組織法人進行管理、服務農民。戰後,相關業務原由各個農田水利會管理,運作期間幾經業務改制調整,直至二〇二〇年才改制為公務機關,納入行政院農委會「農田水利署」整合相關業務,由中央直接統籌管理重要的農

↓ 團隊進駐後將毀損木窗全部拆下維修更換。太康壹壹參提供

業水資源與灌溉設施。

　　一九八三年還是農田水利會的時代，太康工作站因應組織系統調整被裁併，自此停止運作而閒置，爾後多年更因無人進駐管理而逐漸傾頹。圍牆後的這幢房子漸漸成了當地孩童口中的「鬼屋」，周遭草比人高、蚊蟲孳生，還堆積起大批路人隨手丟棄的垃圾雜物，環境髒亂衛生堪憂，甚至成為病媒的溫床。有鑑於此，當地社區發展協會號召居民進行社區美化，並與產權方農田水利會協調，說服他們讓協會拆除圍牆，並將老屋前後空地的雜草與垃圾整頓清潔，終於再次露出了原本遭到掩蓋、幾乎被遺忘的工作站。

　　目前雖仍難以界定太康壹壹參的建築年代，但從一九七四年的航照圖上已可見其蹤影來看，至少也是四、五十年前的建物，與同年代建築一樣使用當代常見的建材，如鐵窗花、洗石子外牆、磨石子地板等，且造型上看不到曲線與導圓，全以垂直水平線條構圖，拉撐出沉穩的公務機關印象，左右側樓延伸二樓高的垂直水泥格柵，加強表現出精簡幾何的現代建築特色，與二樓中間的水泥鏤空花磚牆，一同成為整體建築立面的視覺亮點與裝飾。至於內部空間，因老屋過去為辦公用途，中央主棟規畫成開放空間，一樓左側樓設有廚房讓工作人員煮食，二樓也有供輪班巡圳人員休息的架高通鋪，但皆因久未使用而面臨淘汰。

↑ 每扇修復的木窗都經過成員親手打磨。太康壹壹參提供
↓ 閒置多年而毀損的屋瓦全數拆卸後再釘板安裝。太康壹壹參提供

新生老屋裡的「農產基地」

按照水利會的原訂計畫，已無使用需求的工作站原本將於二〇一五年遭到拆除，所幸遇到甫自台北回鄉的團隊執行長王南景，看中老屋發展潛力，果斷決定向水利會租下整修，以此作為他與團隊推展在地農產的基地。但畢竟是閒置多年的老屋，建築上的部件早就因無人照護保養而頹壞，門窗的腐損不說，連用來抵擋風雨的屋頂也破了一個大洞。光是為了整修屋頂與防漏，團隊就已投入上百萬經費，以至於其他可自行修整的部分只得由團隊親力親為，比如重新粉刷油漆牆面與鐵窗花；甚至屋中所有的木窗、木門，也都是王南景與夥伴親手丈量重製。團隊並未另尋公私單位補助，而是靈活運用行銷、公關企畫、設計、攝影等專長，一邊舉行教育活動、媒合在地小農直送鮮蔬魚肉到消費者手中；一邊緩慢修葺老房子，前後花了將近五年，終於在二〇二〇年，餐廳「太康壹壹參」正式在老屋一樓對外營業。

←↑→ 原本荒廢的「鬼屋」在經過
　　整理後，成為太康里內最吸
　　引目光的美麗餐廳。

　　他們透過消費回饋來支應老屋的細部調整與後續養護費用；二樓尚未公開的兩間和室房目前也已重新鋪設木板與拉門，未來將作為藝術家的工作室運用，並為村里的孩童與年輕人提供相關課程。

　　太康壹壹參裡供應的菜式並無固定菜單，套餐菜色順應時節與農作進度，夏日以排餐為主，冬天則改賣有機蔬菜鍋物，兩者均包含前菜、主餐與甜點飲料；由於沒有固定菜單，因此都是在預約時才會知道有哪些選項，菜色搭配對應二十四節氣的當季蔬果與農漁產品，從精燉的無添加湯頭到點綴提味的醬汁都是親手自製。員工端上餐點時，會為客人介紹從各個農場直送入菜的食材；客人在咀嚼間，即可感受到農民與團隊灌注其間的那股熱愛土地、尊重食材的能量。

　　團隊與農民共生共長的理念，源自王南景當年結束台北的行銷公關工作回到家鄉時，親眼見到在地小農辛

←↑ 重生的老屋內不僅是餐廳，也是團隊舉辦有機蔬果推廣活動的場地，未來也會在二樓繪畫工作室開放課程。

苦種植的蔬果受到盤商不透明價格的剝削。產量過盛時對方不肯收購；受災影響種得少了又會違約，眼見產收數量與售價對農民形成不合理的壓力，自產自銷又缺乏通路，團隊便主動出擊，找上小農洽談，並由太康壹壹參團隊作為引介，搭起農民與終端消費者的銷售橋梁，讓消費者可透過團隊訂購優質的有機蔬菜。至於訂價高低，全由各農場自行決定，並且公開在訂購網站上，讓終端售價正常化。

更特別的是，太康壹壹參團隊並不排斥，甚至鼓勵消費者直接向農場下單，儘管團隊會因此少了抽成，但這才是他們樂見的理念實踐。

我們對太康壹壹參的喜愛是很矛盾的，理性的一面希望可以透過介紹讓更多人認識它，但自私的一面又希望它能保有隱身於小鎮中的神祕感。兩年多來，愈來愈多遊客穿越鬱鬱蔥蔥的綠色隧道，轉入磚瓦合院的純樸小鎮，來到這間老屋餐廳用餐。在這

↑ 太康壹壹參舉辦友善農民的教育活動場地不局限，經常帶領民眾實地參觀農場體驗。太康壹壹參提供

裡，不僅可以嚐到以無添加與無農藥殘留疑慮的食材烹煮的美食，為老屋後續整修上出一點力，更是對於太康壹壹參在友善農民理念上的一大肯定，建構出「一加一大於三」的三方共享循環。團隊的努力，讓這間餐廳成為小鎮內的亮點，也漸漸帶動周遭餐飲與觀光發展，年輕人也更願意留在農村創業。

↑ 太康壹壹參提供

這棟閒置多年的破敗老屋，過去是負責灌溉農田引水業務的水利工作站，如今則是推廣友善土地與農業的餐廳。猶如命運牽引般，太康壹壹參繼承了老房子為農民服務的最初使命，同時在團隊的努力下，日後也將秉持互助共享的理念，讓農民、老屋、家鄉與顧客都可透過這個「農產基地」，互相供給循環，得到所需的養分。

老屋時光軸

年分	事件
1920	嘉南大圳動工，籌組公共埤圳嘉南大圳組合
1930	嘉南大圳完工
1956	嘉南大圳改由「嘉南農田水利會」管理
約 1970	設立嘉南農田水利會太康工作站
1983	水利會整併裁撤太康工作站
2013	太康社區農村再生計畫，社區發展協會協調水利會，拆除工作站圍牆並進行環境美化
2015	水利會原訂拆除閒置工作站，太康壹壹參團隊租下工作站進駐整修
2020	水利會改制公務機關「農田水利署」，太康壹壹參續租老屋，餐廳正式營運

邸 Tai Dang 創生基地

在老糖廠共享甘味人生

台東製糖株式會社

從日治的台東製糖株式會社到戰後的台東糖廠，從生產原物料到提供軍需品，大時代讓一間老糖廠肩負起不同的任務，終在歷經逾百年變遷後，由「邸 Tai Dang 創生基地」重啟這段充滿甜味的歷史，延續更多的甘味人生。

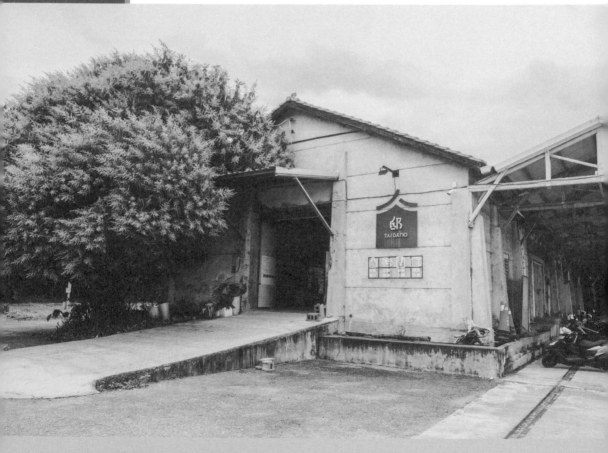

日治時期，日本政府為了獲取殖民地的自然資源，在台灣進行全面性的調查研究與開發，隨之興建許多相關基礎建設，比如各地水利工程與灌溉水道，以及遍布全台的鐵道建構。透過這些基礎建設，不只提高農產品質，也加速了殖民地資源的運輸；而針對農產品加工產業開發技術，更提升了殖民地資源的價值，同時帶動台灣從傳統農業轉型工業化，奠下戰後初期台灣經濟發展基礎。

台灣諸多農業經濟作物中，以糖業最先轉型工業化，早在二十世紀初期，日本就率先引進現代化糖業製造技術，考慮其種植、運輸及加工便利性，逐一在全台各地興建糖廠，快速生產精緻蔗糖，並以鐵道網串聯輸送島內或外銷港口。二戰時期，台灣作為日軍南進基地，糖廠製糖過程的副產品酒精成了重要的軍需品，還因此成為美軍轟炸的重點標的。儘管歷經戰爭與戰後的改朝換代，台灣各地糖廠多已停產，但從其工業遺跡分布之廣，仍可看出糖廠曾在國內重要產業建設上肩負起重要角色。

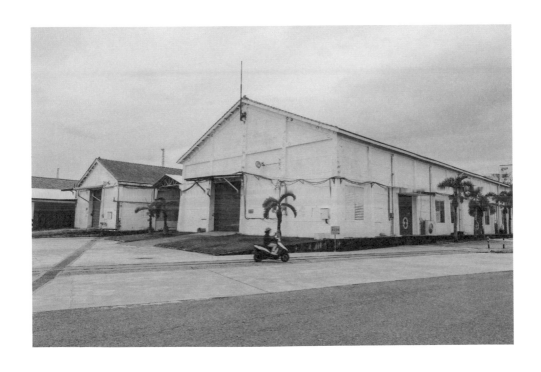

從原物料到軍需品，
台東糖廠的興衰與轉型

現在的台東糖廠，最早隸屬於日治時期的「台東製糖株式會社」，該公司創立於一九一三年，創社三年後即引進新式工廠製程生產精糖，當時甘蔗每日壓榨量最高可達九百公噸，糖廠順勢成為東部最大的工廠園區。

廠內架設有運輸鐵道，可直接連通台東車站，透過東線鐵路將產品運至花蓮港口輸出；園區內除了工廠設備與廠房，也興建了員工的宿舍聚落、澡堂，甚至有學校、球場和俱樂部等設施，不只生活機能完善，綠樹成蔭環境優美，員工及其眷屬皆受到妥善照顧。

到了太平洋戰爭時期，由於糖廠在製造精糖過程中產生的糖蜜，經過發酵蒸餾後可產出高濃度酒精，糖廠旋即成為戰時重要的軍需品工廠，政府開始管制各地採收的甘蔗數量，用來生產戰機燃料的軍用酒精，更因此成為美軍轟炸台灣各地的主要標的。

位處東部的台東糖廠自然是一大目標，一九四五年初遭受盟軍轟炸後，廠房設備、煙囪與生產機具受損嚴重近乎全毀。

然而，這段帶有甜味的歷史並未就此終結，一九四五年戰爭結束，糖廠由「台灣糖業公司」接管更名為「台東糖廠」，並於積極修復生產設備後一九四六年重啟製糖。可戰後時局變化快速，一九五〇年代世界糖價轉低，採蔗成本急速攀升，台糖開始縮編、關閉規模較小的工廠。面對製糖產業萎縮的不利局面，台糖原本也打算關閉台東糖廠，還是在地方仕紳極力爭取下才保留續工；之後，糖廠在美

↑ 邸台東最早從台東糖廠的舊廠長宿舍開始。

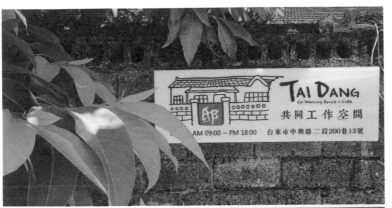

↑ 老宿舍中保留許
　多日治時期到戰
　後的舊時痕跡。

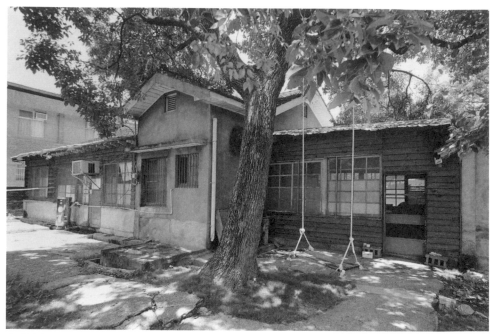

↑ 荒廢雜草叢生的老宿舍經整理後，回復為宜人的居住環境。

國金援下興建鳳梨工場（一九五七）
生產罐頭外銷，就這樣持續在廠區的
蔗糖生產與鳳梨罐頭外銷上，供給當
地許多工作機會。直到一九九六年，
面對供需成本難以取得平衡的巨大挑
戰下，台糖終究關閉了台東糖廠，結
束這座老工廠長達八十年的製糖史。

二〇〇四年，作為花東最大工業
遺跡的台東糖廠登錄為台東縣歷史建
築，公司也利用停工後閒置的廠房與
廣大腹地，逐步將糖廠轉型為文化創
意產業園區。除了將老舊機具設備改
造為露天舞台與地景設施，也將昔日
運糖的鐵道鋪平成自行車道，遊客可
一路騎車到一旁的馬蘭車站、台東舊
火車站等連成一線的文創聚落；另一
方面，台糖邀請當地原住民文化藝術
單位進駐廠區創作，同時開放倉庫與
閒置屋舍，出租給餐廳、文創團體與
培力單位運用。

輔導青年創業╳品牌經營，「邸 Tai Dang」共好

「邸 Tai Dang 創生基地」就是目前進駐台東糖廠舊砂糖倉庫的團隊之一。團隊由誥洋與怡萍夫妻檔領銜，夫妻倆原本的工作是協助其他縣市執行在地企業與公部門社區輔導專案，後來因某個專案從南台灣來到台東，便受當地人文風景深深吸引而「黏」在這裡，最後決定落腳台東，翻開人生新的一頁。從團隊名稱中的台語諧音「在台東」，又選了意為家的「邸」字，便可看出兩人移居台東後，想為新家園創造機會的理念。

「邸 Tai Dang」最初將台東糖廠對面的老廠長宿舍作為起點，租下這間屋齡六十多年的宿舍。儘管是磚木結構的老屋，保存還算良好，僅周遭環境因空置許久而雜草叢生，經夫婦倆親力親為、一番整理粉刷後，宿舍內規畫出工作空間、會議室與住宿空間等，成為花東第一個共同工作空間，也是東部第一個獲經濟部支持的民間育成中心（二〇一五）。邸 Tai Dang 輔導台東許多在地、返鄉，或是跟他們一樣移居的青年創業者，邀請各地講師前來為創業青年上課；同時舉行交流活動，創業者可以透過他人在聚會上分享的經驗，解決自己在台東創業時面臨的難題，眾人一同在台東努力打拚、樂居生活。

就這樣一路秉持「共工、共創、共好」核心精神，邸 Tai Dang 的輔導案例與共同工作空間夥伴逐漸增加，原本的廠長宿舍空間已不敷使用，於是團隊從糖廠宿舍區搬遷到廠區內的砂糖倉庫（二〇一九）。這些台糖老倉庫大多建於一九三〇年代，也可見戰後五〇年代的 RC 加強磚造建築。偶柱

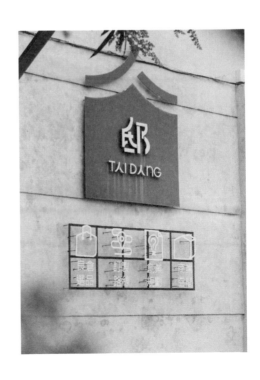

式木桁架結構撐起大跨距空間上的水泥瓦屋頂，兩側磚牆以水泥鋪面並在外側設扶壁支撐加固；倉庫除了前後開門作為主要出入口，左右兩側牆壁也有對開鐵門連通製糖工場與倉庫之間的糖運鐵道，工廠生產成品後可直接透過棚車運至砂糖工廠存放。

起初，這個單純作為儲藏用途的砂糖倉庫內一片空蕩蕩，什麼都沒

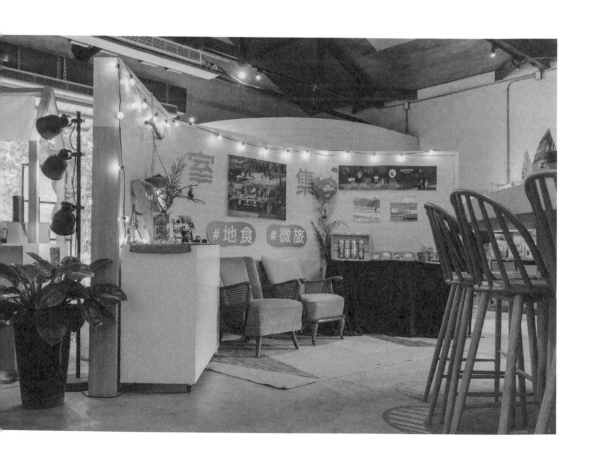

有，但廣闊的占地面積與挑高，意外地為邸 Tai Dang 提供了充足的空間。團隊在有限的預算下，將倉庫隔出不同的功能區，從共同工作空間、擴增會議室場地，以至於新增多功能教室、展覽空間等，提供完善的複合式功能，讓進駐的品牌與產業衍生出更多發展的可能性。此外，邸 Tai Dang 也為參加創業課程的學員們提供「良

←↙↓ 邸台東搬到糖廠內後，利用閒置儲糖倉庫的廣大空間，投入更多資源與在地創生的品牌合作。

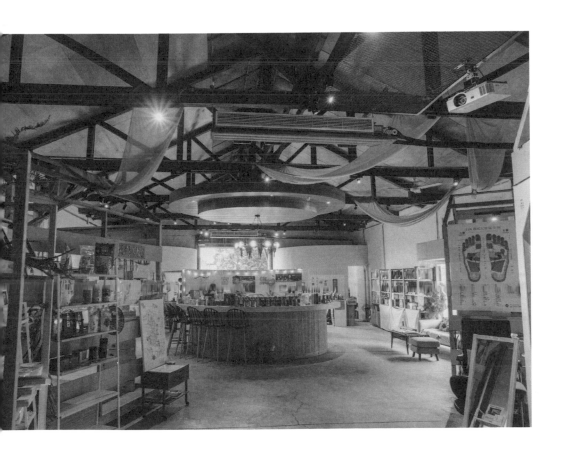

倉選品」的區塊，作為其創生品牌的實驗店。原本在倉庫外雨遮棚架下定期舉辦的良品市集，因疫情影響拉進了倉庫入口區，以一間間可愛小木屋造型的攤位呈現，陳列各輔導品牌的創生成果與產品。各品牌會透過禮盒設計提升產品質感，遊客們可以挑選購買或當作伴手禮；除了為品牌帶來收入外，也可視為一種產品的市調，尤其是茶、酒、蜜餞等農產加工品的客人試吃心得，學員們可以從中直接得到有效的回饋，也是擴大品牌經營前的重要參考。

邸 Tai Dang 團隊在品牌創業輔導的業務之外，同時也承接地方政府委託，例如與台東縣達仁鄉公所的農產品形象推廣、在地深度旅遊路線規畫等等。也就是說，他們除了提供諮詢顧問的服務，也持續承接企畫來親身示範品牌的經營。

如同誥洋與怡萍所說的，這裡就是一個「大圈圈創業孵化器」，眾人在正向溫暖的環境中共工、共好，一同努力創業，一同解決過程中會遇到的問題與挑戰，一同孵出台東的創業生態圈未來。這座台東的老糖廠，為台東開啟了新時代的篇章。

← 邸台東輔導眾多品牌，讓遊客直接透過產品了解在地產業。

↑ 倉庫後方會議室，階梯式座位設計可作為視聽或演講之用。

老屋時光軸

年分	事件
1916	台東製糖株式會社新式工廠完工
1957	台東糖廠鳳梨工場建廠完成
1995	台東糖廠停止製糖
1996	台東糖廠轉型發展服務業
2004	台東糖廠登錄歷史建築
2015	「邸 Tai Dang」進駐舊廠長宿舍
2019	「邸 Tai Dang」搬遷至舊砂糖倉庫

貳 砲聲與鋸響

這裡留下了遠赴戰地前一夜軍士們的告別；也是林業起落之際伐木工人溫柔的落腳處。走過繁華與艱難，仍是現代人安頓身心的休憩所。

永添藝術・金馬賓館當代美術館

讓藝術，
留下老兵們前往戰地的那一夜

金馬賓館

金馬賓館作為國軍金馬防線的一環，原是軍人從本島前往戰地的中繼站，也可謂從和平跨進戰爭的分界線。每次造訪，我們都會遇上曾在金門服役的老兵，聆聽老兵向家人陳述戰時回憶，往往令人陷入深思，或許這正是唯有親臨歷史現場才會湧現的感觸。

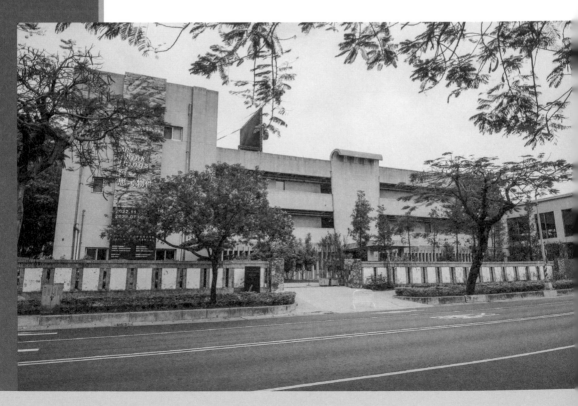

一九五〇、六〇年代，台灣還未從二戰所造成的傷害中完全復甦，國民黨與共產黨之間的戰爭卻仍舊進行著。隨著國民政府撤退來台，距離中國最近僅不到兩公里的金門與馬祖成為前線基地。一九五八年八月二十三日，金門在短短兩小時內遭受中國近六萬枚砲彈襲擊，軍民傷亡慘重，史稱八二三砲戰；之後共軍修正為「單打雙不打」（逢單日砲擊，雙日不砲擊）戰略，金馬地區自此被劃為「戰地」，對當地軍民施行「戰地政務」管理，從宵禁、燈火、出入境、電信、金融都被嚴格管制，與同時期台灣本島發展各項建設、社會經濟獲得快速改善的生活樣貌全然不同。

金馬身為重要前線，駐軍曾多達十萬。外島軍營訓練嚴格，且距離本島遙遠資源不便，軍人久久才能回家一次，相比在台灣服役的同袍分外辛苦，因此那些抽籤分發到金馬的阿兵哥，往往會被戲稱中了「金馬獎」。雖是玩笑話，但戰地的嚴峻與殘酷卻很真實，尤其是早期前往金馬服役的軍人，家人送行可謂生離死別，流淚擁抱的分別場景令人不捨。如今金馬地區結束戰地政務，居民生活型態從嚴格的軍管轉為民主自治，軍事標語與設施化身為充滿戰地風情的特殊觀光景點；連帶在台灣本島，與這段歷史相關的場景設施，也有了不同的轉型規畫。

↓ 永添藝術 · 金馬賓館當代美術館提供

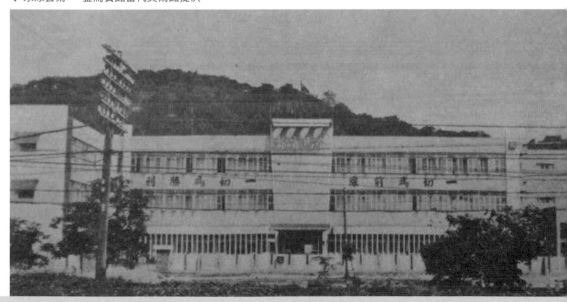

保留金馬老兵共同回憶的軍旅建築

　　金馬戰地在人員、物資、車輛運輸上都須進行管制，不管是軍官、士兵，甚至一般民眾要往返金馬與台灣，一律要登記才能安排船班。前總統蔣經國時任國防部總政治作戰部主任，其籌組的「中華民國軍人之友社」分別在基隆（一九六〇年代晚期）與高雄（一九六七）捐建全台唯二的「金馬賓館」，作為等候搭船至外島部隊的夜宿地點，同時也是金馬居民返鄉時購買船票與登記船班的窗口。

　　昔日高雄金馬賓館的洗石子牆上，寫著「一切為前線，一切為勝利」八個大字；今時我們從老照片中看來充滿新鮮感的標語，對於當年前往戰地保家衛國的軍人來說，既是激勵，也是枷鎖。金馬賓館興建於

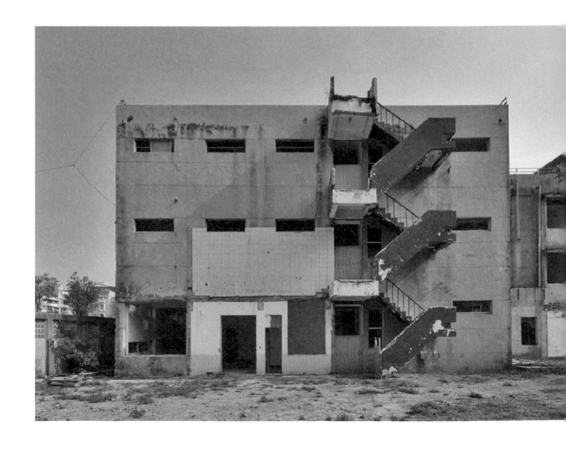

一九六七年，三層樓建築占地約六百坪，軍方建築特別重視空間機能，外觀洗練簡潔，除了一樓的格柵，只在中央棟梯間樓頂陽台牆的外捲構造裝飾與四個圓形開孔，經每日不同時刻角度的日照下，透過四孔遮蔽出不同形狀的影子，映在「金馬賓館」招牌字上，可說是建築唯一的裝飾。

對於周邊居民而言，金馬賓館是專為軍人設立的單位，對外總透著嚴肅神祕的氣息。然而並非所有軍階都可以入住，一般來說只有長官將領才會安排住金馬賓館，其餘兵員會在旅館後方柴山上的補充營地過夜，出發前整隊順著鼓山路行軍，或搭車到高雄港 13 號軍用碼頭（現為光榮碼頭）。

部隊集合後，再搭上八、九個小時運輸船艦，乘風破浪地「暈」往金馬戰地，這也成了金門老兵的共同回憶。

高雄金馬賓館於一九九八年退役後，產權轉入交通部鐵改局，作為高雄鐵路地下化的工程辦公室，直至二〇一二年遷出。二〇一六年高雄市都發局開出標案，招攬御盟集團將廢置場域活化開發，經過為時兩年整修，過去封閉肅穆、警衛森嚴的軍人旅館，五十年後搖身一變成了向大眾張開雙臂、環境優美的藝術場域。

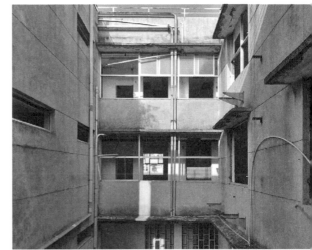

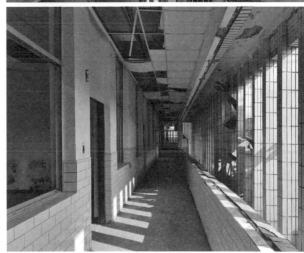

↑← 金馬賓館經過多年輾轉，不只外牆斑駁，歷經不同進駐單位改裝，建材風格上也較混亂。永添藝術・金馬賓館當代美術館提供

褪去神祕的軍事色彩，
化身納藏自然的當代美術館

當代美術館經整修後，雖保留「金馬賓館」之名連結過往歷史，行走其間的氛圍卻與軍用時期差異甚大。團隊的整修計畫中保留建築輪廓，只拆除了鐵改局時期安裝的丁掛面磚，並整面重新鋪上淡色抿石子牆面；走廊的磨石子地板、樓梯欄杆等當時建築的時代印象，全數保留並加以整修；安裝在外牆上的鋁窗使立面線條混亂，盡數移除後大幅提升開放感，展間走廊的內窗改為大面積落地窗與玻璃門引入光線，此外也將面山的背牆加入開窗。如此一來，金馬賓館的門窗不再是隔絕內外的屏障，反而與現地環境建立連結，成為邀請大眾走進美術館的契機。

在建築硬體上，團隊首先在植栽上費了許多心思，前後院子中的草坪種植許多從各地「搶救」而來的老樹；讓美術館整體場域在視覺上呈現舒適的中性灰色調，以搭配與自然最為協調的綠色，營造出一股單純感，降低觀展時的環境干擾。開幕至今，美術館的策展內容非常豐富，包括新創的實驗藝術與聲光裝置、藝術與生活的應用藝術討論，以及當代藝術史上的經典作品等等。從場館與環境的連結，以至藝術品與展場的結合，金馬賓館試圖表現美的各種面向與嚮往。金馬賓館側邊還有一棟與美術館相通的兩層樓側屋，內部明亮寬敞，提供餐點與咖啡等飲品，前來觀展的民眾可在此回味展覽，稍事休息。有別於展場內無法觸及展品的距離感，靠近落地玻璃的書架上，同時展售藝術家的作品與圖錄，翻閱之際，更能感受到藝

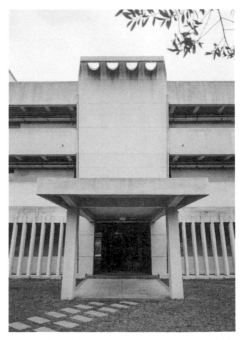

↑ 金馬賓館建築外觀洗鍊簡潔，中央棟梯間樓頂陽台牆的外捲四孔為其外觀特徵。

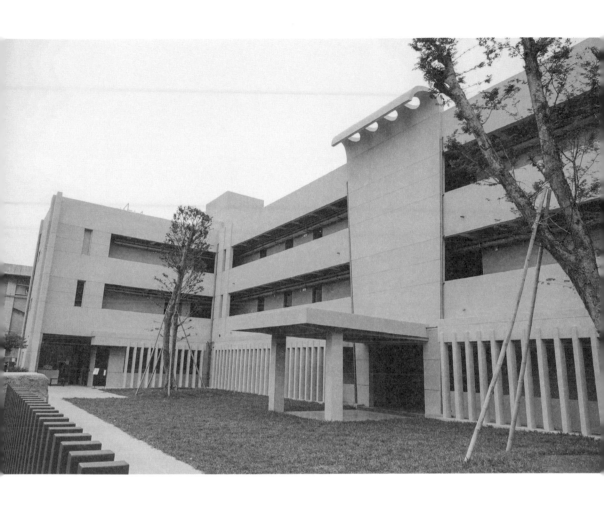

↓↘ 1F 常設展以金馬賓館歷史為主題創作,以藝術眼光紀念建物特殊的時代歷史。

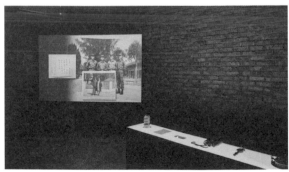

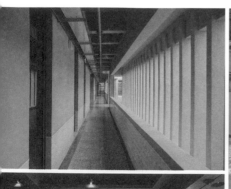

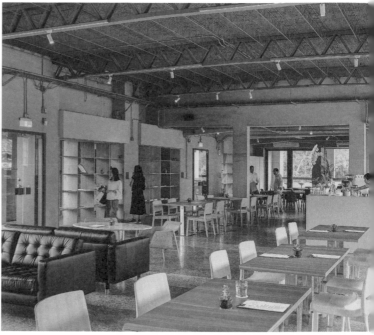

↗ 新建的側館咖啡廳與本館相連，為觀展民眾提供餐點與飲品。

術家意欲傳達觀者的想法。作為園區內唯一新建的建築體，看起來一點也不突兀，反而完美串起觀者的動線與思緒，讓藝術體驗從視聽感官延續至味覺享受。

　　大體而言，金馬賓館作為國軍金馬防線的一環，原是軍人前往戰地的中繼站，也是從和平跨進戰爭的分界線，這份沉重的歷史記憶如今在原檔案室與原報到室中以常設展呈現，展出當時官兵與家人的往來書信、紀錄片與聲光藝術裝置，向今人描述並紀念這段史實。每次來到這裡，都會遇

上曾在金門服役的老兵，聆聽他們向家人陳述當年戰時回憶，令我們對於場域的歷史感知變得更加立體深刻。觀展之際不禁深思，這正是唯有親臨歷史現場才會湧現的感觸，感謝當年外島軍人的付出，保障了島內的和平時光。

老屋時光軸

年分	事件
1958	八二三砲戰（一九五八～一九七九）
1962	行政院新聞局主辦「金馬獎」
1967	中華民國軍人之友社捐建金馬賓館
1992	金門、馬祖終止戰地政務
1997	國軍精實案，金馬駐軍逐漸裁減
1998	金馬賓館退役，由交通部鐵工局進駐，作為高雄鐵路地下化辦公室
2012	鐵工局搬遷
2016	高雄市都發局重新公開招標
2018	金馬賓館當代藝術館開幕

黃埔新村

以住代護，
全台第一眷村的「新黃埔」精神

鳳山黃埔新村

早期眷村的名稱大多是「○○『新』村」，這個「新」字，對比
的就是台灣的舊聚落。然而隨著時代變遷，眷村居民陸續遷村，
房舍漸漸毀損，聚落一片冷清。直到「以住代護」計畫讓老眷村
裡住進了另一群人。這群充滿活力的黃埔新住民，為這座老眷村
帶來全新的面貌。

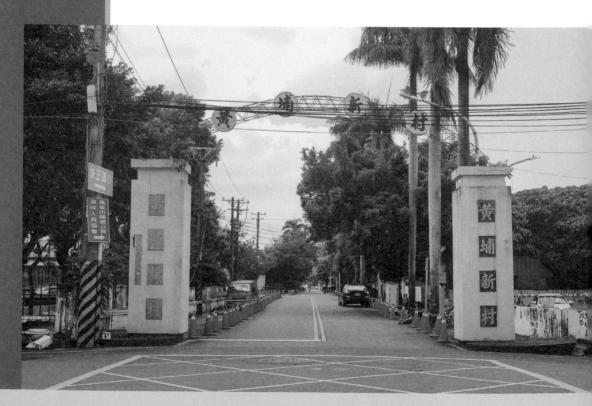

「眷村」是一種在動盪的大時代洪流下，於台灣近代史中形成的特殊居住型態，半世紀前，二戰雖已落幕，但漫長的國共內戰持續延燒，後來的發展想必各位都很清楚，一九四九年國民黨節節敗退來台，上百萬軍人與眷屬跟隨國民黨遷往這座陌生的島嶼，並在政府安排下，依照軍種、部隊、軍階等住進全台八百多個眷村。

這些眷村居民來自各個省分，從出身、職業到所說的方言都不同，每個眷村就像一座族群大熔爐。而他們看待腳下這片土地，從反攻基地到最終落地生根，為戰後台灣的政治、歷史文化堆疊出多元族群色彩。

↑ 黃埔新村內尚未進行修復的區域仍維持原貌。
↓ 修繕後鬼瓦上的「新」字，恰與重獲新生的黃埔新村相呼應。

全台第一眷村，
見證二戰後重大歷史現場

台灣數百個眷村中，第一個設立的就是「黃埔新村」。日治時期，高雄為日軍在太平洋戰爭的南進基地，在鳳山設立軍用鐵道、軍火倉庫、無線電所等重要軍事設施與大量營舍，戰後便由國民政府接管。一九四七年，於緬甸抗日立功的孫立人將軍為培育新軍對抗共產黨，將日軍於高雄鳳山留下的營房與倉庫整理利用，作為陸軍訓練司令部基地與陸訓人員的眷屬官舍，並命名為「誠正新村」（一九四八）；後來新村旁的黃埔陸軍軍校在台復校，誠正新村也隨之更名為「黃埔新村」（一九五〇）。整個聚落可說是太平洋戰爭以來，國共內戰、國民政府撤退來台，以至於白色恐怖的歷史現場[1]，足足超越一甲子歷史，為一個時代中許多重要節點的見證。

村內於日治時期興建的軍眷宿舍，原多為雙拼或獨棟形式的磚木混造與混凝土加強構造建築，廚房設有排煙煙囪，內部為傳統日式空間格局，床之間、欄間、緣側等日系風味濃厚，加上前庭後院，可以看出在生活機能上的用心規畫。後來因國民政府進駐軍眷人數眾多，空間不足，許多原為一戶的空間分割為兩戶，或在前後院子加蓋建物以增添使用面積。不過當時物資匱乏，許多用來增建的建料都是就地取材，如今隨著住戶搬遷，毀損情況日趨嚴重。國防部原訂在二〇一三年眷改案拆除眷舍，所幸高雄市政府透過文資審議，在拆除前將此登錄為具法定身分的「文化景觀」，留下這塊面積廣大的眷村聚落並代為管理，推動多階段的「以住代護」計畫媒合住戶進駐眷村，修復並活用閒置空間。

←刻畫下眷村歲月的老照片。
↑黃埔新村內素雅的側牆。

以住代護，老眷村聚落活化新生

「以住代護」的精神是：讓眷村的房舍有人居住，並得到良好的維護。二〇一四年起，高雄市政府陸續提出不同的補助方案來吸引眷村「新移民」，透過公開甄選讓合適對象進駐，各年度補助方式與對象皆有差異，包括補助修屋經費、不收租金但不可營業的「全民修屋計畫」；因應民宿法鬆綁限制後鼓勵業者進駐的「眷村民宿計畫」；還有折衷版「眷村築夢／創生計畫」與「青創 HOUSE 計畫」等等，結合民間與政府的力量，將閒置毀損的眷舍修復並加以運用。

我們參觀了村裡幾間進駐單位。其中最早進駐的是「SOHO 工房」的書豪，他從事家具木工與室內空間景觀設計，為了完成運用所學修復房子的夢想，於是申請了以住代護的計畫。他著眼於「台灣木材修復台灣屋」的理念，一面用自身技能修復老屋，也將老屋作為工作室與住居。回想修復老屋的過程，書豪表示當時雖獲得計畫補助上限九十九萬，但是光修繕屋

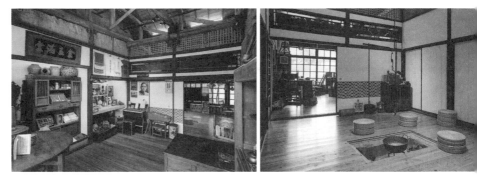

↑↗ SOHO 工房內重現日式家屋與眷村年代的空間擺設。
↓ 透過玻璃倒影一窺屋內外的眷村印象。

頂就花了八十七萬，儘管無需另繳租金，仍得自籌三百多萬，花上兩年進行整體修繕，他在其中所投注的熱情令人驚訝。不只如此，書豪還以不同的空間布置呈現黃埔新村在歷史上的演變，從日式家屋中才有的地爐、眷村時期圓桌圍爐，以及進駐後的木工工作台，彷彿三個以時間軸貫穿的小展場，兼具實用與展示效果。

申請眷村民宿計畫的俊瑜與樂樂，在黃埔新村以「眷待期休憩所」為名，在原主屋與眷村時期增建的側屋中提供三間旅宿套房，讓旅客在此寄放身體與舒展心靈。眷待期主屋的公共區域，鋪著可以讓人翻滾的日式榻榻米，一牆之隔是木地板復古客廳（裡頭還擺著一台可正常使用的映像管老電視），加蓋的水泥側屋地板則是冰涼的磨石子。俊瑜與樂樂透過不同材質的地板鋪材，表現眷舍經歷的各

個時期，兩人懷著「身為歷史的一部分」的使命感，小心翼翼呵護著老屋。

　　位於東六巷的「驢子實驗室」，為高雄鹹派名店「元咖驢派」與以烘焙點心見長的「Lab146」攜手合作的空間。咖啡廳完整呈現日本軍官眷屬宿舍格局，展現前庭後院寬敞的氣派感，當年應是軍階較高的軍官入住。店內外緣側走道、拉門欄間等皆呈現日式木造建築特徵，架高的地坪則是日式宿舍來到熱帶台灣後為求通風透氣的演化。在這裡可品嚐每日限量的鹹派與烘焙糕點，還可從妝點各個角落的裝飾品欣賞店家巧思：和式壁櫥變成吧檯座位區，結合廢棄主機板與蘆葦花裝飾在牆面與欄間，材料特殊卻不顯衝突；另一側更別出心裁，以蘆葦花圍出台灣造型，並在周圍排滿模型小兵，呼應了黃埔新村昔日的軍事色彩。

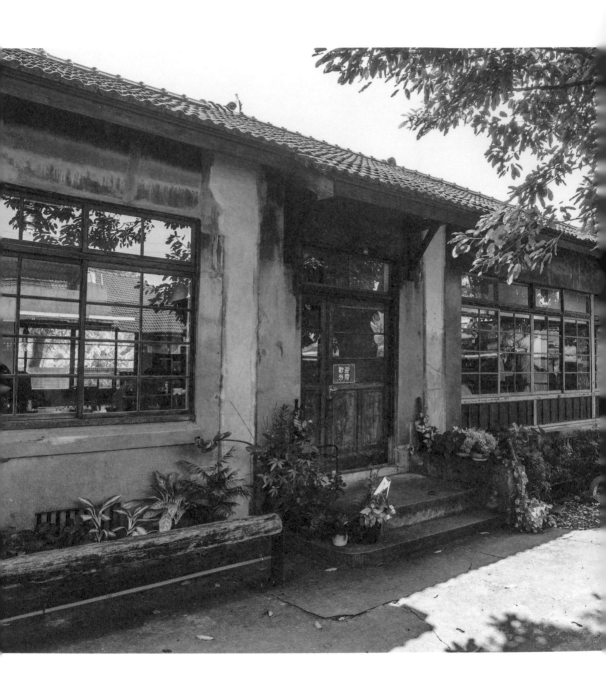

↑　驢子實驗室外觀。

↗→　室內規畫迎窗座位區,讓顧客感受窗外風景四時之美。

　　當然，這些只是黃埔新村內一小部分新住戶，隨著每年度以住代護計畫的推展與眷舍陸續修復，申請遷入眷村的案件愈來愈多，文化局近期已開放更多看屋日，也大幅增加申請機會，從每年度擴增到每月收件，直到釋出眷舍駐滿為止。如今，眷村內許多原本被鐵皮圍起的房舍都開放了，相較於早期零星的進駐單位，聚落逐漸形成並更顯活絡。

置屋舍與巷道尚待整修，但與數年前的冷清景象相比，已然能感受到新住戶進駐後，老眷村重拾生氣的活力。原眷村居民不時也會回來看看，有的還去申請以住代護再次返回眷村居住；也有不少進駐者費了一番工夫整理好屋舍，進駐期間對眷村產生感情，希望延長合約或再次申請計畫。

以住代護已經邁入第十年，每年開放申請的眷舍會依照屋況設定不同的出租條件，比如早期市府會補助房屋修繕費，但近期因釋出眷舍已由市府完成修復，或先前進駐者的租約到期再釋出，近期開放的登記就未再補貼這類費用。相對於早年眷村拆遷後僅保留小部分空間展示文物，成了擺設舊物的場景樣品屋；如今幾乎形同廢墟的老舊眷村，在交由新一代繼續守護活化運用之後，反而再現新局。

高雄市同時擁有陸海空三軍的眷村遺跡，除了鳳山黃埔新村，還有左營的明德、建業，以及岡山的樂群新村、醒村，這些都是高雄市的文資寶藏，卻也帶來管理上的挑戰。「以住代護」計畫不僅有效提高住民比例，並在旅宿、餐飲、設計等產業業者進駐經營下，節省下許多維護成本，透過創新與創意，帶動新時代眷村轉型。

早期眷村的名稱大都是「〇〇『新』村」，這個「新」字，對比的是台灣原本的居住聚落。眷村居民遷村後，「以住代護」讓老眷村裡住進了另一群人──也就是在承租人、市政府、國防部三方配合下，聚集的各行業黃埔新住民，從純住宅、民宿、設計師、工作室到各領域店家，儼然是「新村2.0」。目前新村中仍有許多閒

↑ SOHO 工房內寬闊的空間是新進駐者交誼與訪談、交流的絕佳場域。

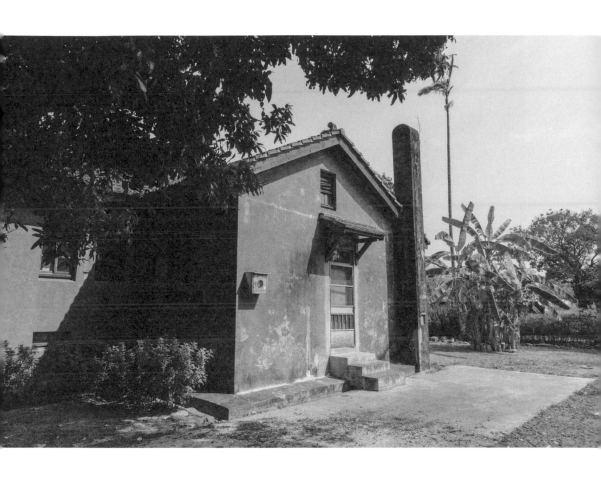

↑ 透過地板上的舊式馬賽克磁磚、紅門上的裝飾,細細的品味屬於眷村的生活樣貌。

老屋時光軸

年分	事件
1941	日軍四十八師團進駐練兵場之陸軍官舍聚落
1947	孫立人作為訓練反共新軍之幹部官舍
1948	「誠正國小」創立，軍社命名為「誠正新村」
1950	陸軍官校在鳳山復校，更名為「黃埔新村」
2013	黃埔新村登錄為歷史景觀
2014	黃埔新村開放「以住代護」申請

1. 郭廷亮案，郭被控為匪諜在黃埔新村被捕，其長官孫立人受牽連後遭軟禁於台中
長達三十三年。

光角背包客旅店

在山城小鎮，
和老房子一起「打赤腳」

江上製材廠工人休憩所

這家旅店有個有趣的英文店名「Da Cag Giog」。管家蕙欣向我們解釋，這個英文名稱其實來自客語拼音，唸出來就是客家話的「打赤腳（光腳）」，不僅與光角的中文店名同音，也呼應了旅店與客家小鎮的緊密淵源。

從苗栗市區出發前往南庄，順著地圖導航指示的路線駛入山區，沿路幾乎每個轉彎都會看到民宿或庭園咖啡的廣告。色彩斑斕的立牌所標誌出的，不僅僅是這些商家的位置資訊，也是這座山城小鎮數十年來轉型觀光產業的成果。

南庄往往給人客家小鎮的印象，卻又與其他族群較單一的客家小鎮略有差異，因為當地除了客家人，原住民也是主要族群。南庄最早是賽夏族與泰雅族的生活場域，明鄭時期雖有漢人短暫逃進南庄躲藏的紀錄，但若提及首度開發南庄並在此落地生根的漢人，眾說為清嘉慶年間來自廣東嘉應的黃祈英。

有關黃祈英開發南庄的故事眾說紛紜，有一說他來台後在斗煥坪（現頭份斗煥里）與原住民進行以物易物，受到賽夏族頭目賞識收養為義子，並將女兒嫁給他，自此落地生根開闢農田，成為漢人「開墾」南庄的開基祖。然而在清朝官員眼中，他卻成了「入山娶番女為妻，藉以占耕其地巧取其財」，同時勾結原住民的匪徒。由此可見，不同族群各自給了黃祈英不同的歷史定位，文獻紀錄與鄉野傳說中對他的評價亦褒貶不一，反映出當時族群間的衝突與矛盾。兩百年過去，如今來到南庄，昔日族群相爭的創傷已被時間撫平，原住民孩子與平地孩子一起遊玩上學，婆婆媽媽說著客家話與台語閒話家常，山村小鎮不分你我，族群融合早已不是議題。

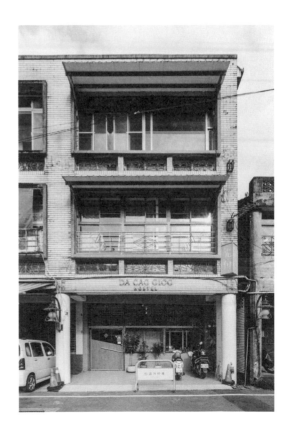

走過繁華起落，
日治伐木製材的記憶地標

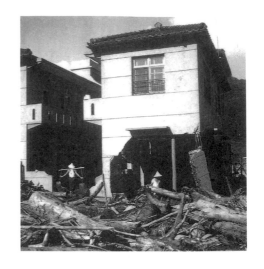

　　南庄原以傳統農耕為主要生產模式，日治時期因鄰近森林資源豐富，伴隨樟木製腦、林業與煤礦開採興起而迎來工業化轉型。大量的工作機會自然吸引許多新移民，在不斷出現的各式需求與供給之下，於為形成市街的商業型態，小小的村莊人口甚至上達三萬人，每天收班後，工人聚集在酒家、戲院、餐廳裡喧囂作樂，小鎮成了不夜城，在暗夜山間裡發光。伐木與礦業發展大大提升了南庄的經濟，也是當時的主要產業。後來，南庄煤礦因成本過高無法與進口煤競爭；伐木業也在政府禁止林木採伐與保育林地的政策下式微，人口大量外移，小鎮褪盡鉛華返璞歸真。直到近十年，當地居民透過社區營造計畫，提案改造「桂花巷」、「十三間老街」等社區魅力景點，加上周遭山野的天然景觀吸引眾多觀光客，南庄才以休閒觀光產業再次受到注目，成為民眾假日休

↑ 原建築因葛樂禮風災受損嚴重。光角背包客旅店提供
↙ 江山製材所工廠舊貌。光角背包客旅店提供
↘ 光角背包客旅店提供

↑ 團隊整修過程。光角背包客旅店提供

閒的熱門景點之一。

　　這間屋齡七十多年的老屋，早年是伐木公司「江上製材廠」的工人休憩所，如今屋前的停車場在當年則是工廠堆放木材的集散地。根據《錦繡【南庄全紀錄】：老照片故事多》一書中提到，江上製材廠創辦人江基寶先生出生於一九一四年，十九歲就在南庄營林所擔任苦力請負（類似人力派遣），受到當時的日籍主管賞識；二戰結束後，江基寶於一九四八年在南庄創立「江上製材廠」，經營造林、伐木與木材加工事業，林業興盛時廠內的伐木工很多，早晨工人上山辛勞做工，婦女則來到廠內準備吃食，午休時間總是能排上好幾桌，下了工，大夥就一起坐下來喘口氣，享用豐富的餐點。可惜在一九六三年，製材廠在葛樂禮颱風帶來的暴雨土石侵襲下全毀，連同新建的樓房與工人休憩所也受災嚴重；之後林業步入蕭條，工廠遷址頭份，原本的工人休憩所改建成一般住家，直到兩年前才由經營團隊租下整修為「光角背包客旅店」。

青年團隊打造山林間溫柔的落腳處

　　過去是工人歇腳的空間，現在成了旅人休憩的所在，巧合的是，無論今昔都是教人重拾片刻舒心的場域。雖然已是七十多年的老屋，但因為長年都有人住，狀態維持得很好。團隊在整修與室內設計時，也刻意保留老屋內外許多細節，盡量在不更動原屋面貌下，加入營業時所需的設備與家具。從幾乎一模一樣的外觀來看，旅店與隔壁應是同時興建的三層建築，雙開間皆以現在市面上少見的土黃色溝面磚鋪面，二樓開窗欄杆上的「Ｋ」字鐵窗花是住戶家族姓氏縮寫，光角接手後改為更具代表性的「光」字。騎樓牆面切除部分原本的防盜鐵

↓ 公共區域仿照山稜等高線的轉折疊起階梯形平台。

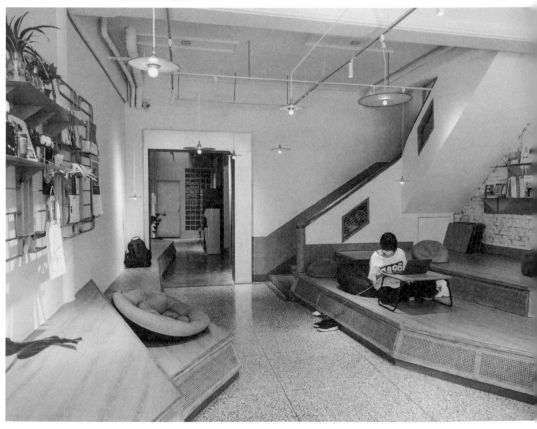

窗，空出適合營業空間的明亮開窗，從外面拆下的鐵窗花移置室內牆上變成層架，透過室內光反射出老屋建料美麗的時代光影，並與室內的新家具達到很好的調和。

旅店格局深長，主要的功能性空間都在一樓，二樓則是一間女性背包客房。一樓以杉木與藤編作為主要裝潢材質，仿照山稜等高線的轉折，疊起階梯形平台作為住客的公共區域，並再次暗示旅店所在位於山中的主題延伸。在過去，藤編是大家熟悉的桌椅面材質，藤條編織的孔洞呈現出懷舊風情，設計師利用藤編的美感孔洞作為平台側面收尾裝飾，洞隙透光也可作為間接光源，跳脫既定的運用並賦予了新時代的功能。通往二樓的磨石子樓梯同樣也是吸引我們目光的老件，圓潤弧形扶手握感絕佳，展現當年土水師傅塑形的真工夫；如今雖因歲月積累稍有褪色，但重新打磨後仍醞釀出無法復刻的色澤。搭配這座美麗的磨石子樓梯，一樓也重新鋪設了磨石子地板，並以水泥兩種地板材質標示出公共區域與旅客專屬空間。水泥地板走廊一路通往廚房、盥洗衛浴空間，盡頭才是背包客房（據說這間房後另有房東的房間），可見老屋當

年縱深極長。整修時，在原本天井或院子的位置加蓋了浴廁，並在連通前後的走廊上方挑高加裝採光罩維持透光，在隔壁相鄰牆上加砌整面玻璃空心磚牆，以反射原理加強進入室內的自然光，解決了老屋後側往往較陰暗的通病。

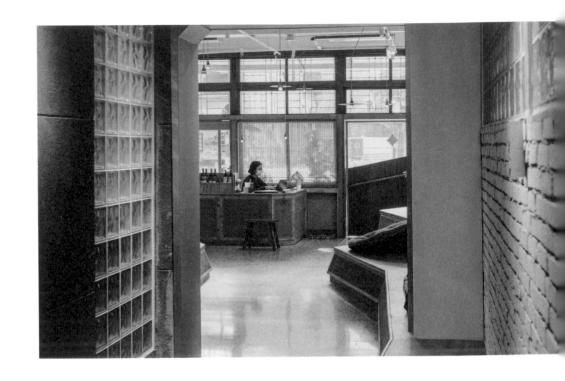

　　光角背包客旅店有個有趣的英文店名「Da Cag Giog」。管家蕙欣向我們解釋，這個英文名稱其實來自客語拼音，唸出來就是客家話的「打赤腳（光腳）」，不僅與光角的中文店名同音，也呼應了旅店與客家小鎮的緊密淵源。光腳丫踩在地上是一個人最貼近土地的方式，象徵著團隊腳踏實地在此耕耘多年的態度；團隊希望持續為有需要的人提供照亮每個角落的愛與溫暖的光，因此取名為光角。聽她這麼介紹，光角似乎不只是單純經營旅館盈利這麼簡單，原來團隊裡集合了來自南庄本地與外地移鄉的青年，因為共同的信仰組成了「鹽和光工作室」，各自在南庄貢獻所學與才能，期許反轉南庄因城鄉資源分配不均，青年們（甚至長輩們）逐漸喪失家鄉認同感的困境。「鹽和光」的命名引自基督教聖經經文，勉勵信徒應以謙卑的動機與態度在社會中行良善之事。團隊以常接觸年輕旅客的背包客棧、咖啡與導覽，一邊補貼工作室運作並傳遞理念；一邊在當地為孩童舉辦營隊，

也與南庄的國中小等學校合作開設各種課程，陪伴孩子們在課餘時間寫作業、複習功課，不讓這些孩子因父母忙於工作而缺乏陪伴，甚至走入歧途。更重要的是埋下希望的種子，增加他們對故鄉的愛與信心，期待創造未來的機會。

人們從任何需求皆可在咫尺間滿足的都市，來到像南庄這樣無論交通或資源都顯得相對匱乏的小鎮，對於僅稍作停留的旅客而言，有時會將日常的不便當成小鎮生活的情趣；然而當人們站在當地居民的立場思考，就會深深感到，要長期忍受這些不便是多不公平，年輕人一個又一個離開家鄉，小鎮人口快速老化。儘管在人們眼中，這仍是一個風景如畫的小鎮。我們一開始也常會質疑，為什麼屋頂好好的還要加蓋鐵皮屋頂、為什麼電線總是亂七八糟、為什麼不復舊、為什麼不列文資等等，但與許多屋主聊過、溝通之後，漸漸能理解這些現象背後往往有其不得已的理由。

從農耕、工業逐步轉型為觀光，

每到假日，來到南庄的外地人都比在地人更多，幾條主要街道上總是人潮擁擠。其實假日流入的「外人」並不全是觀光客，很大一部分是外地攤商。因此老街雖人潮絡繹不絕，但在改善當地人的工作條件上仍非常有限。年輕的光角團隊對南庄懷抱熱情理想，也看到了一些南庄的在地需求，儘管產業結構問題複雜，但至少先顧好愛鄉的種子，接著就等待發芽的時刻。

老屋時光軸

年分	事件
1948	江基寶創立「江山製材廠」
1963	葛樂禮颱風侵襲，江山製材廠全毀，工人休憩所半毀
1964	江山製材廠遷址，原工人休憩所撤離，回復為一般住家
2022	光角背包客旅店整修完成，於疫情期間開幕

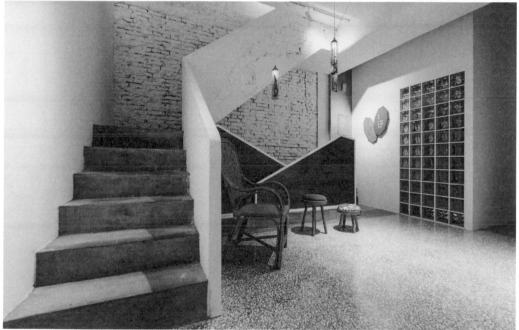

叁　民心與仁醫

老建築裡有神話、有故事、有歷史現場，
先人讓老屋擁有了自己的靈魂與意志，
然後交由後人傳述老屋的故事。

台南市二二八紀念館暨中西區圖書館

見證人權史，
百年老議會開放閱覽中

台南州會

本該是民意機關的議會現場，卻爆發了二二八事件。隨著時光遞嬗，這棟巍巍佇立近九十年之久的老建築，從肅穆的議會大樓轉變成民眾可自由進出的公共閱讀空間，象徵著知識流通與權力下放，更是老建築演變與民主發展歷程的見證。

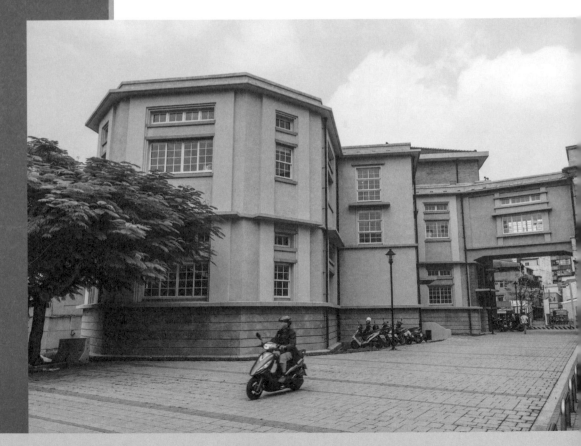

眾所周知的古都「台南」境內，登錄的文化資產就超過百處，其中又以中西區密度最高，為全台古蹟最密集的行政區。若以湯德章公園為圓心，步行十分鐘距離為半徑，範圍內包含台南孔廟（一六六五）、台南州廳（一九二〇）、台南合同廳舍（一九三八）、勸業銀行台南支店（一九三七）、台南武德殿（一九三六）、林百貨（一九三二）、台南警察署（一九三一）、嘉南大圳組合事務所（一九四〇）等繁不勝數，將這些老建築的年歲隨意加總起來，就超過千年歷史。從這些設施也可看出中西區聚集台南重要的政經設施，以及附近商業發達的銀座通（今湯德章大道的忠義路至永福路段），承襲至今仍是觀光客遊台南時必訪的熱門地段。

圓環旁的台南州廳、合同廳舍、台南警察署等日治時期的政府機關設施，經規畫與修復時程安排，如今已逐一完成修復工程，成為現在的「台灣文學館」、「台南市消防史料館」、「台南美術館一館」等公共空間，形成日治時期古蹟建築群；坐落於銀座通的連棟街屋立面也逐步恢復設計原貌，融入市容與住居生活的古蹟已是台南一大觀光特色。近年，整修完成的台南中西區圖書館新館於二〇二二年啟用，光看其復古的建築外觀，不少外地人以為是移地重建的古蹟，甚至以為蓋了一棟「新的古蹟」，但其實它已巍巍佇立近九十年歷史，見證台南民主政治的濫觴。

↑ 台南州會舊貌。翻攝自台南市中西區圖書館展覽
↓ 議員們正在投票。翻攝自台南市中西區圖書館展覽

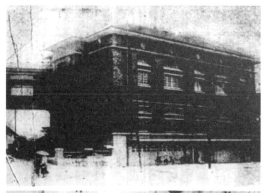

被押走的議員，
見證人權歷史的場域

中西區圖書館經過多次改朝換代，「台南州會」是它最早的身分，位置就在台南州廳（現台灣文學館）旁邊。台灣地方議會制度萌芽於日治一九三〇年代，不過當時多由官派的州知事兼任議長。當時為因應新設會議空間的需求，便在原州廳旁的腹地（停車場）興建了三層樓的「台南州會」，還在兩棟建築之間設計一條空中廊道，讓兼任議長的州知事與州廳幹部可直接從州廳前往議場開會，議員則是從廊道下方的正門進入州會。

受到一九二〇至三〇年代大地震影響，三〇年代的官署建築，在風格上逐漸走入近代建築講求實用堅固的形式。台南州會建築採取堅實的 RC 結構建築，立面不再強調裝飾繁複的細節，而是以面磚與洗石子作為鋪面與門窗框線裝飾。外觀上，一樓以水平帶狀的洗石子外牆與二、三樓面磚鋪面區隔，視覺上就像是一大塊穩固的基石；往上兩條不等高的水平簷飾線則標示出二樓和三樓不同的樓高配置（三樓是挑高的大會議廳）；屋簷下方開了一排牛眼窗為立面上三層矩形開窗分割收尾；屋頂結構是四坡式瓦片屋頂，底下是州會的大議事廳。

後來經歷一九四一年以來的太平

↓ 擴建後的台南市議會。翻攝自台南市中西區圖書館展覽
↘ 市議員在空中廊道下合照。翻攝自台南市中西區圖書館展覽

洋戰爭，台南州廳在戰時遭受空襲毀損嚴重，所幸州會建築並未受到太大損害（目前仍可在南側外牆看到些許疑似機槍掃射的彈孔）。戰後一九四六年，政府於原台南州會設置「台南市參議會」。隔年，沉重的一九四七年，台北爆發二二八事件，事件自三月二日起擴及台南；台南方面隨即成立「二二八處理委員會台南市分會」，推舉時任參議員的湯德章先生為治安組長，三月八日，台灣省行政長官陳儀向蔣介石請調的國民政府軍登陸基隆港展開屠殺，三月十一日軍隊就進入台南市參議會挾走許多參議員與旁聽市民，並將湯德章於其住所強行押走。經過一夜刑求訊問，湯隔日被帶到大正公園（現名湯德章紀念公園）公開槍決。湯德章事件只是台南二二八事件眾多受難者故事之一，包括「台南市參議會」、「湯德章故居」等相關地點，如今已是紀念人權歷史的場域，每年都會舉辦紀念活動，緬懷先人的犧牲，提醒後世台灣民主自由得來不易，絕勿重蹈覆轍的教訓。

事件平息後多年，由公民直選的台南市議會在一九五〇年於參議會原址設立，當時議員以「外觀不雅」、「空間局促」為由，多次建議改建「原台南州會」，最終在一九六五年表決通過，改建為「台南市議會大樓」，並由同任市議員的建築師林福全於緊鄰中正路（現湯德章大道）的建築北面，擴建符合當時審美觀的現代建築風格的六層大樓。改建後的台南市議會大樓改由挑高騎樓的中正路大門進出，正門可直上二樓的台階頗為氣派，建築右側長方形梯間內崁磚紅色面磚與「台南市議會」金色大字，內部空間則新增議長、副議長辦公室，以及議員休息室、活動中心等空間；議員席上也新設電動表決器，讓議事流程計票更順暢方便；議場空間還向上挑高一層，增建為記者採訪室與市民旁聽席。

台南市議會後又因空間不足，於一九九八年搬遷到安平區新大樓，中西區的舊大樓短暫閒置後曾租借作為「台南市攝影會館」與「台南市議政史料館」運用。直到二〇〇四年，市政府將「原台南州會」列為市定古蹟，二〇一八年起展開古蹟修復工程，拆除一九六五年的增建並還原日治州會立面外觀。二〇二二年，以「台南二二八紀念館暨台南市中西區圖書館」雙館並立開幕，透過更寬廣的公共展覽與閱讀空間型態，再次向大眾開放。

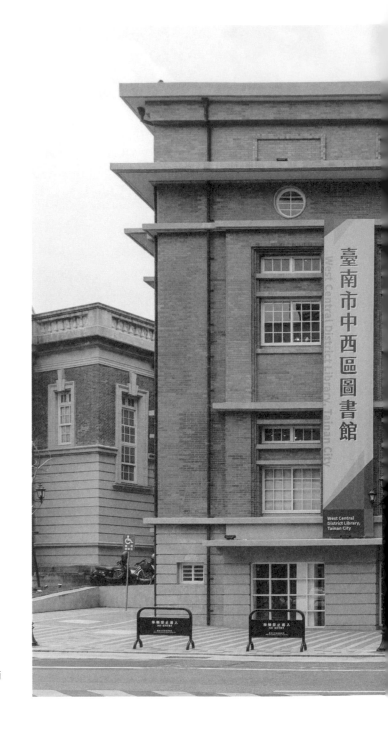

→ 恢復州會時期原貌的台南
　市中西區圖書館。

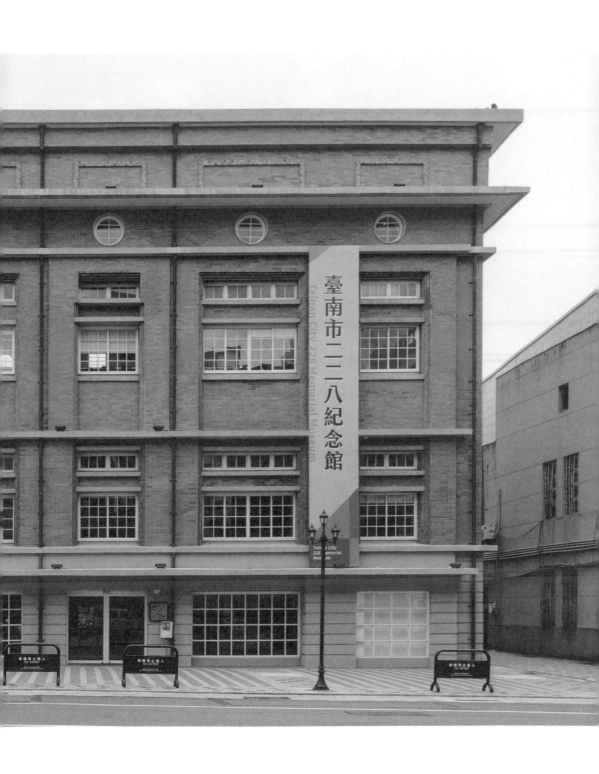

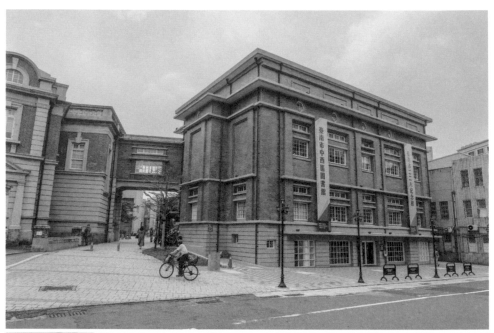

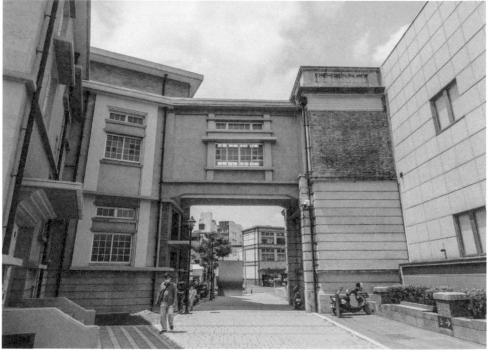

老建築的新榮光，
重現近百年前台南州會原貌

中西區圖書館以州會建築原貌重見光明後，加入中西區其他已修復完成的台灣文學館、合同廳舍、林百貨等建築的行列，成為日治時期古蹟集合的成員之一。

一樓是台南二二八紀念館，以「正義與勇氣」常設展介紹台南二二八事件受害者生平，展示文物與判決書等史料，以及受難者家屬訪談等紀錄，見證先人追求台灣民主自由的犧牲與歷程。本該是民意機關的議會現場，卻爆發了二二八事件，將紀念館設於歷史現場的規畫別具意義。

二、三樓是中西區圖書館，以適讀年齡層將書籍分成兒童區、樂齡區與青少年區；同時提供超過三萬件視聽館藏，視聽室與討論室裡陳列著議會時期的傢俱，呼應老建築的舊日時光。更特別的是區公所在二樓規畫的「新光榮：老相館・營業中」常設展，將結束營業的老相館從櫃檯到攝影棚以實物還原場景，還像街頭拍貼店面一樣準備許多變裝道具，供遊客在此留念。

原通往州廳的入口已在議會大樓時代封閉，如今空中走廊以展板呈現建物近百年歷史：從州會到市議會、市議會大樓改建、議政史料館的資料照片與沿革說明，化為一條記錄老屋點滴的時光廊道，讓民眾回顧這間圖書館的前世今生。

穿越保留木板舊大門的裝置，便可進入建築的核心空間，也就是原為市議員監督市政、為民喉舌的議事會議廳，如今整修後規畫成「多主題開架閱覽區」。現場保留有一九六五年

加高的桁架與屋頂，擺滿各類書籍的書櫃取代了議員們的議事桌；閱覽室中原議長主席台一隅仍擺放幾張舊任議員的議事桌，翻開抽屜還可見一九六五年改建時所設置的電動表決按鈕。舊議會時代的痕跡不只如此，另一面牆壁上保留當年市議員列名的名牌表，名單中不乏現今政界活躍人士。從議會搬遷至少，這些人已從政

二十五年之久，相信他們在此看到自己的姓名，思及為民喉舌的歷程，內心想必極為感慨。

回顧過往歷任議員在議場內執行牽動城市發展的民主程序，不禁對這個莊嚴的場域心生敬畏之情。身處民主自由的台灣，人人可透過手中神聖的選票決定未來；代表人

← 閱覽室中保留了當年市議員名牌表。
↙ 恢宏的大議堂空間整修為圖書館閱覽室。
↓ 樂齡報刊區是原本的正副議長（首長）休息室。

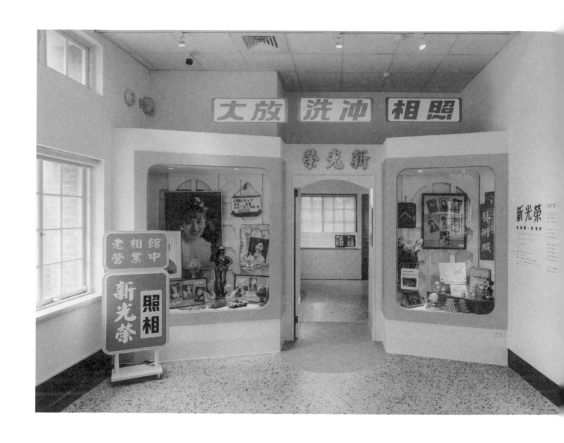

民力量的議員與議會則背負著這道
神聖的使命。從肅穆的議會大樓，
轉變成民眾可自由進出的公共閱讀
空間，象徵知識愈發流通，更是老
建築演變與民主發展歷程的見證。

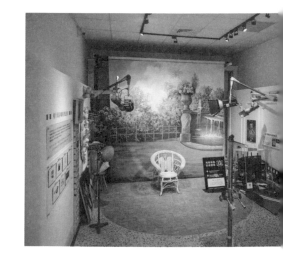

↑↓ 2F 常設展以休業老相館為主題。

↑「自由不是沒有代價的」常設展。

↗ 市議員的議事桌打開後是電子化的投票按鈕。

老屋時光軸

年分	事件
1916	森山松之助建「台南州廳」
1935	「台南州會」啟建
1936	四月「台南州會」建築完工，十一月舉行第一屆台南州州會議員選舉
1946	於州會原址設「台南參議會」
1947	二二八事件擴及台南
1950	設「台南市議會」
1965	「台南市議會大樓」增建立面
1998	台南市議會遷至安平，原建築作「攝影文化會館」運用
2003	「攝影文化會館」改作「台南市議政史料館」
2004	「台南市議政史料館」指定為市定古蹟
2018	進行建物與空間整修
2022	「台南市 228 紀念館暨台南市中西區圖書館」開幕

保生堂漢方咖啡館

北港老街上的神話與咖啡香

保生堂中醫行

舊名「笨港」的北港老街上充滿各式香氣，線香、餅香、油香、漆木香及藥材香，其中一間中藥行裡，據說隱隱有股力量，常發生大大小小的怪事，有一任屋主的孩子甚至曾在半夜看到一名身型魁梧的武將身影在屋裡走動⋯⋯

↓ 騎樓內的保生堂與鄰屋的金香鋪，一同延續著北港老街樸實而充滿宗教氣息的街道風景。

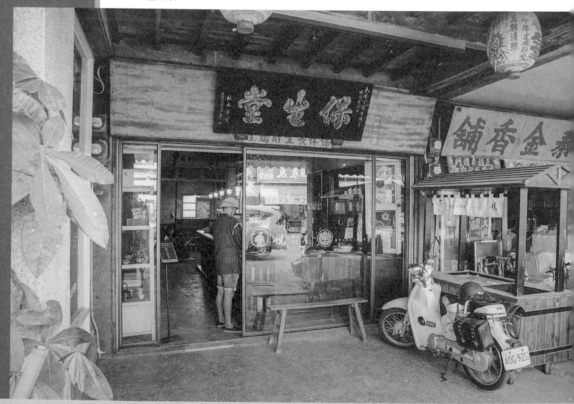

大家耳熟能詳的「一府二鹿三艋舺」，說的是台灣舊時港鎮的開發順序，有時也會聽到加上「四笨」的版本，其中「笨」指的就是舊名「笨港」的北港。作為舊時最早有漢人移墾紀錄的城市之一，頻繁的貿易帶來城鎮的經濟發展，轄內密集的大小宮廟與流傳數百年的傳統祭典活動，也讓這座小鎮籠罩著濃濃的宗教色彩，深深影響當地居民生活的各個面向。廟前老街上的香燭、麻油餅店、糕佛店，以及診所藥行等，面向各地前來朝拜的香客共存共榮；形狀與香氣各異的線香、餅香、油香、漆木香及藥材香，也早在鎮上飄散數百年之久。如今廟前中山路上一間老屋中藥行，經過整修後為老街新添上一道咖啡香，不說不知道，老屋背後還有一段幽玄的神話故事。

家有「內神」？
當中醫師遇見武財神

北港中山路上的朝天宮，自康熙年間創建至今已超過三百年，期間陸續擴建，如今已是占地千坪的宏麗大廟。身為國定古蹟，北港朝天宮內外精緻的石雕、木雕等傳統工藝皆伴隨悠久的歷史，自古以來一直是當地民眾的信仰中心，每年更吸引全台各地信徒參與廟宇活動。

北港的區域發展最早就是以朝天宮為中心擴展，廟前的「宮口通」（戰後更名中山路）在舊時是「北港八街」之一，也是北港的主要道路。日治時期，北港經過兩次市區計畫，將廟前的宮口通拓寬，並在道路兩側興建整排街屋，商家林立，打造出煥然一新的西洋風街道。宮口通上的商家與攤商，在這條朝天宮香客絡繹不絕的參香之路上，販售來自五湖四海的各

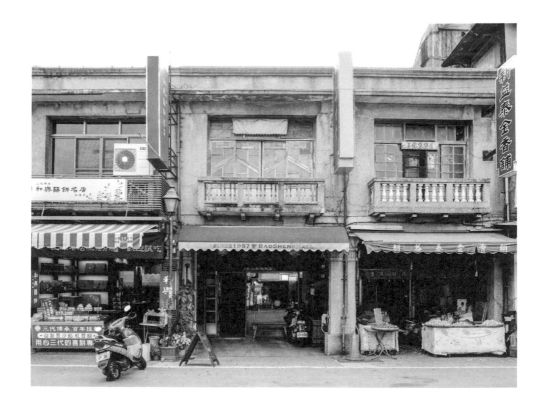

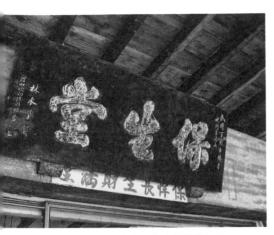
↑ 門口匾額記錄老藥行店號與開業年分。

式新奇洋貨與糕餅香燭，雖然只有短短數百公尺，卻是北港人潮最多、也最熱鬧的街道。

　　現今中山路上的老街屋，大多是於昭和年間第二次市區改正時期所建，改建後的街道整齊先進，還架設電線桿供電。這些街屋的建築立面通常是附騎樓的兩層樓鋼筋混凝土建築，二樓設落地門窗並有小陽台，立面簡潔統一以洗石子鋪面，且多在山頭、陽台欄杆、騎樓門柱頂端上做裝飾變化。這次我們訪問的「保生堂漢方咖啡館」，老屋外觀雖然簡單樸素，二樓小木窗櫺卻呈斜線切角分割，與其他單調矩形的方窗格相比起來繁複繽紛，彼此同中求異非常特別。

　　屋主陳茂霖先生出身中醫世家，他在一九五五年購入中山路這間老屋，並於一九五七年在此開設「保生堂中醫行」，懸壺濟世聲名遠播，可說是當地的名醫。據說這老屋裡隱隱有股力量，常發生大大小小的怪事，有一任屋主的孩子甚至曾在半夜看到一名身型魁梧的武將身影在屋裡走動。過去幾任屋主在這裡開店都不順利，陳茂霖開業之後，診所雖生意興隆，讓他快速累積起資產，妻子卻在一九六三年因不明意外倒臥昏迷屋內，陳家遍尋四方都找不出病因。直到家人請來池府千歲查看，經指示在家中安設了香爐敬奉屋宅的「內神」，不久之後，妻子竟真的無事痊癒。

　　數年後才知道，原來家裡的內神是武財神趙公明，便為其雕塑金身，並於自家設壇開立武德宮供奉祭拜（一九七〇）。十年過去，因屋內空間不足，便於一九八〇年將武德宮遷於今華勝路現址，老屋則租給中藥行經營至二〇一八年收回，並由陳茂霖的外孫，也是現任武德宮主委林安樂擔任負責人，以陳家在北港起基的「保生堂」之名，在原址開設了這間咖啡館至今。

結合宮廟傳說的百歲咖啡館

位於這座近百歲老屋內的咖啡館，外觀上幾乎沒有改建，若非騎樓上懸掛了兩個寫著「義式咖啡」與「手沖茶」的大燈籠，我們差點就在往來香客的推擠間錯過了。門前黑底金字的匾額上寫著「保生堂」、「民國丁酉年開幕誌慶」兩行字，標示出陳家在此立下根基的堂號與年分。店內保留了每間中藥行「標配」的百子櫃與櫃檯，藥櫃抽屜內的藥材早被清空，雕刻在上頭的藥材名也因年代久遠而變得模糊不清，但那真實的場景感，彷彿不用打開抽屜、迎面就是一陣陣濃郁衝鼻的中藥味。過去是抓藥人手持小天秤，在藥櫃前表演「瞬移到位

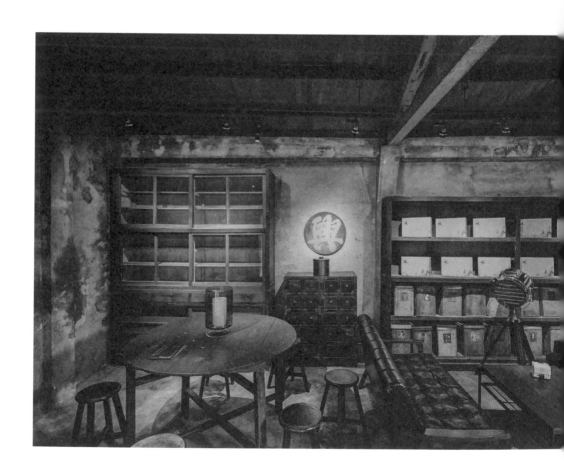

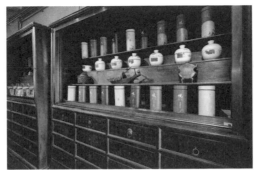

↑↗ 店內保留舊時藥櫃等老物件，與新品共陳也不突兀。

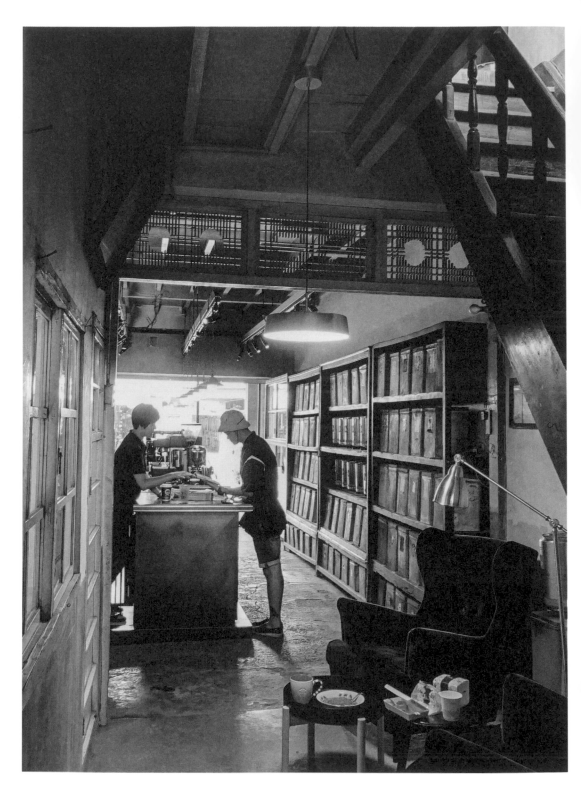

轉身拉抽屜取藥」一連串華麗動作；如今櫃檯放上了進口義式咖啡機，改由吧檯手為來客現點現做，沖泡我們暱稱為「西洋苦茶」的醒腦咖啡。另一側靠牆的木架上，排滿了昔日盛裝藥材的舊鐵罐、鐵盒，其中雖混入幾個裝咖啡豆的新罐子，卻毫不違和。位於老屋中段的樓梯又陡又窄，顧慮客人可能不慎跌倒受傷，因此並未開放二樓；不過老闆在樓梯下的小空間放上兩張現代感單人沙發，與老屋本身形成強烈的新舊對比，成為訪客最愛拍照留念的角落。

老街屋的縱深，一如其歷史般深邃幽長。我們走進保生堂後方的座位區，腳下的水泥地板也變成六邊形的紅磁磚地，暗示著與前段空間的差異。這種六角紅磁磚常見於各家宮廟的地板，果然，牆角一側以玻璃屏風圍出一個區域，玻璃內牆上還貼著一個大大的「財」字，這裡就是前文提過孩子在半夜看到體格壯碩高大的武將，以及陳醫師妻子意外昏倒的位置。陳家與信徒們後來將此地視為武德宮發源地，建壇祭拜武財神，並將這一區以玻璃屏風隔開，向客人訴說這段神妙經歷，也可避免宮廟發跡聖地遭到破壞。另一邊的玻璃櫃裡則展示了許

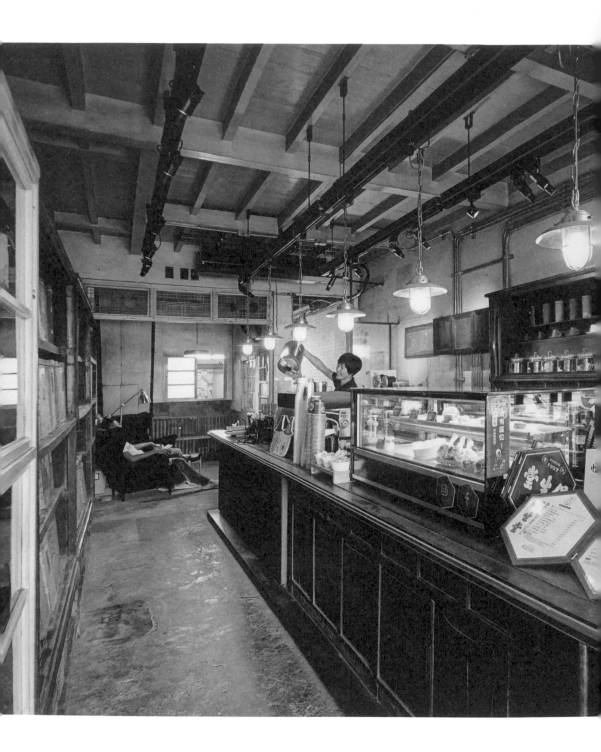

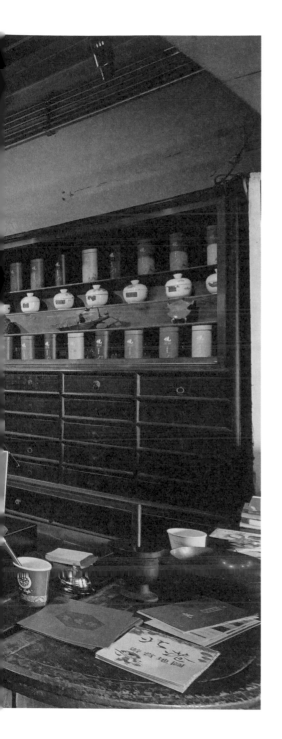

多陳茂霖醫師的藏書與證照，以及早年的餐櫥、桌椅等生活用品，透過這些老物件，老醫師的人生紀錄顯得更加立體完整。

再往後經過天井，就是保生堂最後段的空間。後方的用餐區由設計公司操刀，二〇二一年初才開放；相較於前方用餐區採「舊空間新家具」的並存概念，這裡則透過「以傳統技術結合新材料」的家具達到新舊交融的理念，除了露出老屋原本的編竹夾泥牆，也結合藤編座椅靠背與鑲嵌壓花玻璃的燈具，讓客人從空間配置中感受到傳統工法的新意。

信仰是保生堂漢方咖啡館的重要元素，但我們實際走訪下來，卻幾乎感受不到宗教的氣息。每一位客人來到這裡的目的不同，有人單純來喝咖啡，我們則是想從老屋空間感受歷史，也有前來交流的信眾。當天店員親切地向我們分享許多保生堂的玄奇傳說，令人感受到他們對於信仰的虔誠與從中得到的力量。彼此結緣、卻也不見傳教式的壓迫感，毫不拘謹的輕鬆氣氛聊起來非常舒服，讓我們在這精采的老屋再利用案例之外，留下了深刻的印象。

老屋時光軸

年分	事件
1694	北港朝天宮開基立廟
1913	北港街第一次市區改正
1939	北港街第二次市區改正，拓寬「宮口通」，兩側興建洋樓街屋
1955	陳茂霖先生購入中山路老屋
1957	「保生堂」開業
1970	武德宮於保生堂老屋內開壇
1980	武德宮遷移新址，老屋出租由德元中藥行經營
2018	武德宮於起源地開設「保生堂漢方咖啡館」

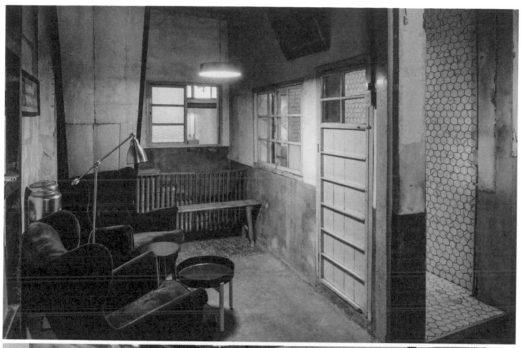

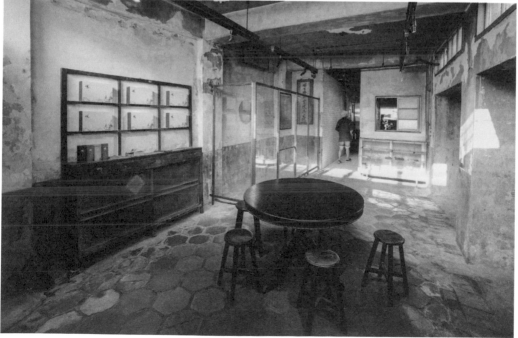

霧峰民生故事館

百年農會重啟仁醫故居，
為在地說故事

林鵬飛醫師故居暨民生診所

六十年後，這棟荒廢多時的老醫院再次開放，模擬診療間裡，根據當年的藥局生與老患者的口述記憶，擺放上水銀血壓計、顯微鏡、玻璃藥瓶與注射針具等古董醫療器材，逼真場景彷彿霧峰仁醫「阿飛仙」只是暫時離開診療間小歇片刻，令人感懷。

　　台中市霧峰區農會最近剛滿百年，旗下頗負盛名
的霧峰酒莊推出的產品屢屢創出佳績，讓霧峰區農會
成為全台經營最好的農會之一。酒莊旁一間荒廢多年
的老診所，早年為當地人尊稱「阿飛仙」的林鵬飛醫
師故居，後來由農會買下並整修為「霧峰民生故事
館」，展示霧峰地方人文與農會相關商品。

從戰火倖存，
仁醫「阿飛仙」的故事

　　大正九年（一九二〇），「阿飛仙」林鵬飛醫師於霧峰庄的萬斗六出生，家族與霧峰林家同宗，父親曾任霧峰信用組合監事與霧峰庄協議會、阿罩霧圳水利組合等地方公共事務議員，在地方頗具聲望。林鵬飛年少時考取台中第一中學校與台北帝國大學附屬醫學專門部，畢業後分發至台中病院擔任外科醫師（一九四一）。

　　二戰爆發後，台灣許多醫師被分發至各地支援軍事醫療，林鵬飛也受令前往高雄左營海兵團，還差點在美軍高雄大空襲時與妻女永訣，所幸逃過一劫。戰後他平安回到萬斗六，並於隔年在故鄉開設了「民生診所」，四年後遷至六股（今中正路與峰谷路口）。他白天在市區看診，趁著清晨與中午，還會騎腳踏車或摩托車到缺乏

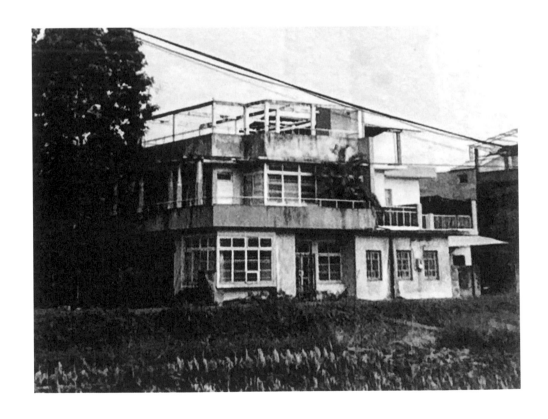

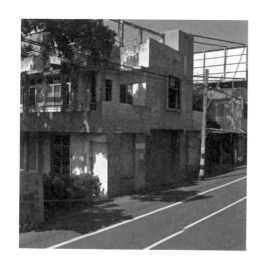

醫療資源的山區，為重病或行動不便的村民看診，幫助許多貧困家庭。

從萬斗六搬到六股，民生診所最後再搬到了民生故事館的中正路現址。林鵬飛醫師於一九五四年購入土地後，五年後興建民生診所與自家住居（一九五九）。位於主幹道旁的這間洋房，樓高兩層，外牆整面鋪設淡黃色的馬賽克磁磚，除了支撐二樓陽台的兩根洗石子圓柱，幾乎都是直線與直角的高矮塊狀組合，可能是因為林醫師曾患肺疾，特別注重環境空氣流通，因此診所內有大量門窗，採光通風良好。天台上設置了當代流行的水泥棚架，可種植夫人喜歡的葡萄與攀藤植物，現代建築不易退流行，即便過了半世紀仍具美感。可惜霧峰中正路在一九八〇年代經過兩次拓寬工程，緊鄰道路旁的診所也受到影響，種植在診所旁的大樹在第一次拓寬時遭到移除，第二次道路拓寬工程則拆除了面對馬路的大門與診所內大部分空間，診所還為此新砌牆面與開窗，並新建後棟建築作為診間運用。

據當年的患者回憶，林醫師看診時非常嚴肅專注，不可以跟他對話以免分心，而他非必要也不為病人打針，以減少患者在經濟上的負擔。林醫師經常往返山區看診，遇上負擔不起醫藥費的患者就任其記帳（但他每逢過年就會燒去記帳本），在地方上因用心看診、準確斷病而備受敬仰，還被霧峰民眾尊稱「阿飛仙」，可謂醫者仁心仁術，許多病患都感念至今。

林鵬飛醫師懸壺濟世半世紀，退休後搬離民生診所（一九九〇），診所停業後老屋也閒置多年，卻在機緣巧合下與霧峰區農會搭上線，老屋得以保存重生，說起了新的故事。

←民生診所舊貌。翻攝自民生故事館阿飛仙生平展覽
↑道路拓寬後拆除臨路大樹與診所部分建築。Google 街景服務 2009 年 11 月

荒廢老診所重生為在地文史空間

這段重生機緣，要從二〇〇七年霧峰農會酒莊開幕說起。當時民生診所早已停業，鄰近的霧峰農會酒莊需要停車場空間，便向林家租下了診所前方空地。當時農會雖連同土地一起租下老診所，但並未計畫使用，因此在亞洲大學開設「霧峰學[1]」課程的絲田水舌永續生態執行長孫崇傑便提議，讓農會提供民生診所作為課程的學習基地。於是從二〇一〇年起，亞洲大學的老師與數百名修習「霧峰學」的學生，以林醫師與民生診所為標的，從地方文化資產保存的角度展開研究，除了整理老屋空間環境，還透過大量田調訪談與資料蒐集，記錄屋主林鵬飛「阿飛仙」醫師的人生故事；同時針對老診所進行空間再利用的規畫，為未來的老屋再生提供許多想像，後來也成為霧峰農會設立「民生故事館」的藍圖。

雖一度傳出建商打算買下這片土地改建的消息，但林家幾經思考後還是決定將產權賣給農會。難得的是，

霧峰農會原本只是利用屋前空地作為停車場，卻在買下診所與空地產權後，不只保留下診所老屋，更與亞洲大學的老師合作，以先前「霧峰學」課程針對民生診所設計的空間規畫為基礎進行調整，加入農會推廣營業的需求，經過兩年多整修，這間老診所終於在二〇一七年以「霧峰民生故事館」的新身分，正式開館營業。

再次開放的六十年老屋內外都有了新氣象，故事館外牆部分將原本逐漸剝落的磁磚去除，漆上白色防水漆後整體變得簡潔明亮，內部隔間盡量恢復如舊，保留磨石子地板與樓梯。館內一樓的展覽圍繞第一代屋主阿飛仙的生平故事，並在原處模擬還原因道路拓寬而被拆除的診療間；模擬診療間裡，還根據當年藥局生與老患者的口述記憶，擺放水銀血壓計、顯微鏡、玻璃藥瓶與注射針具等古董醫療器材，擬真場景彷彿阿飛仙只是暫時離開診間休息，令人感懷。順著動線來到另一個小空間，裡頭立起展板、播放紀錄片，闡述民生診所老屋與農會結下緣分的經過，以及如何透過亞洲大學的霧峰學通識課程，結合眾人

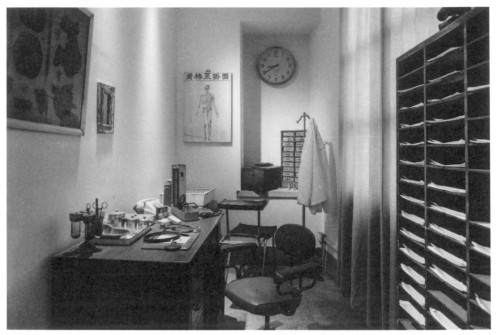
↑ 館中根據舊員回憶布置模擬林醫師看診空間。

的力量與祝願，一步一步讓老屋從田調、規畫、整修，最終走向再生的過程。走出小空間，眼前是擺放著一張古老沙發的客廳，一旁的手搖式留聲機與蟲膠唱片是為了紀念林醫師與牽手的愛情。據說寡言的林醫師與妻子第一次約會時，因同樣愛好音樂，彼此留下好印象後才結下良緣。

故事館一樓後棟原本是因道路拓寬而新建的診所空間，經過整修後，由霧峰農會經營的「黑翅鳶麵食館」

進駐使用。當初農會與團隊討論老屋再利用時，就已計畫設立一個「農學食堂」與鄰近的農會酒莊串聯，因此除了買下民生診所老屋與土地作為故事館與停車場，更租下連接酒莊與診所的帶狀農地，向民眾示範如何以自然農法栽種稻米蔬果等作物，而收成的當季蔬果即交由「黑翅鳶麵食館」作為餐點食材。

黑翅鳶這種鳥類是協助農民清除鼠害的好幫手，也象徵自然農法不施

肥、不灑藥，利用相生相剋的生物鏈原理去除蟲鼠害的理念。因此不僅是餐廳以此命名，霧峰農會也以「黑翅鳶」作為品牌推出一系列主題產品。

故事館二樓常設「神靖丸紀念展」，講述太平洋戰爭時期一艘滿載台灣醫療人員的船艦，在前往南洋補給時，於西貢遭美軍轟炸擊沉的事件

（一九四五），用以紀念這些來不及在歷史上留下更多貢獻，便因大時代動盪於戰時逝去的台籍菁英人士。

這項常設展緣起於神靖丸上的罹難者之一鄭子昌醫師，其獨子鄭宏銘醫師長年追尋父親的記憶而成立「神靖丸部落格」，並曾在尋找神靖丸相關文獻中，返台與父親同期就讀台北帝

國大學的林鵬飛醫師見面（二〇〇八）。兩年後阿飛仙去世，網路上一份林醫師故居成為「霧峰學」課程基地的報告，讓鄭醫師與亞洲大學的廖老師搭上線，隨後受邀來台演講，分享神靖丸的故事感動許多人，後來故事館整修時也邀請鄭醫師在故事館二樓設置「神靖丸紀念展」，展示罹難者生前的書信、影片與其後代訪談。

這些文書紀錄與照片中的相關人士因戰爭離世，但當時誰知道神靖丸會被轟炸、誰又知道事故後幾個月，太平洋戰爭便戛然而止，命運難測令人感慨。

看完民生故事館內的展覽，令人不禁敬佩起主力發展地方農產事務的霧峰農會，願意著手經營文史空間的遠見。如今這裡已是許多人來到霧峰必訪的景點，館中「老飛仙」、「農學食堂」、「神靖丸」三條故事線，分別帶來敬仰、理念餐食與感懷的淚水。這間老醫師故居的背後有著豐富的故事，以及滿滿的文獻紀錄，為學術、社區、產權三方齊心共好的經典案例。

1. 「霧峰學·學霧峰」是亞洲大學推出的通識課程，透過老師帶領學生在霧峰的社區工作與服務學習，促進師生與霧峰當地居民之間的交流與互動，以期結合校園資源與地方動能，帶動社區意識與公民行動。

老屋時光軸

年分	事件
1920	林鵬飛醫生出生於霧峰庄萬斗六（今霧峰區萬豐里）
1937	林醫師考取台北帝國大學附屬醫學專門部（台大醫學院前身）
1942	與莊金釵女士結婚，先後任職於彰化基督醫院、台南新樓醫院
1946	於故鄉霧峰萬斗六開設民生診所
1949	民生診所遷至六股街
1954	購置中正路民生診所土地，隔年動工自建民生診所與住宅
1959	中正路民生診所完工（民生故事館現址）
1980 年代	中正路歷經兩次拓寬，拆除民生診所五分之三大小診療間
1990	林鵬飛醫師退休，民生診所停業
2007	霧峰農會酒莊開幕，租借民生診所前空地與老屋
2010	林鵬飛醫師過世。同年，亞洲大學師生投入老屋重生計畫
2014	霧峰區農會價購林醫師故居診所建築與附屬土地，著手整修
2017	霧峰民生故事館開館

桃城豆花

苦藥變甜湯，
在醫者町品嚐古早味甜點

德山醫院

說起老屋，人們往往會先聯想到台南，但其實嘉義市區裡的老屋
數量一點也不輸給台南，路上隨處可見的一些磚木造建築，年代
甚至更為久遠。德山醫院在桃城豆花進駐整理後，關閉長達三十
多年的大門再次敞開，只不過蜂擁而入的再也不是愁眉苦臉的病
人，苦澀藥丸也成了傳統人氣甜品，客人絡繹不絕。

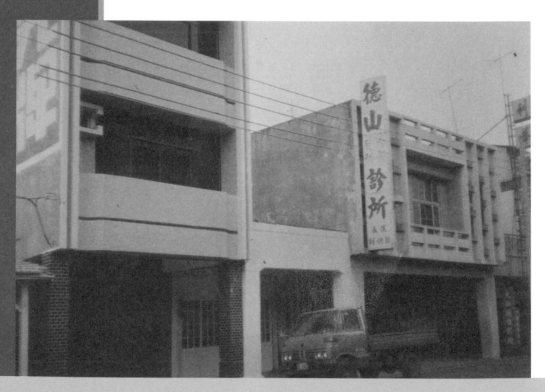

←↙ 德山醫院外觀舊照。蘇女士
提供家族舊照

日治時期，嘉義的阿里山森林木業與製糖業具極高經濟產能，市區因應鐵道運輸而成為樞紐城市，多次市區改正都市計畫引進現代化的街區規畫與公共設施，也吸引了大量工作人口移入，醫療需求因而大增。當時嘉義市醫館的密度可謂台灣首屈一指，光在市區就坐落近百家醫館，還有了「醫者町健康地」之美稱。大部分醫館聚集在繁榮的元町（現光彩街、共和路、延平街與文化路一帶），至今仍可見許多自日治時期留存下來的老醫館。

從醫者通常擁有較好的經濟能力，在住居與執業空間的選擇上，大多將醫院與住所並聯或合棟，公共與私人空間的共存形式讓建築量體變大，也有新建洋樓以西洋風格樣式呼應自身現代醫學領域，比起一般街屋或住家建築，更可襯托身分。有趣的是，不知是否受民間醫療院所高密度分布影響，嘉義當地似乎形塑出一股崇尚醫學的學風，嘉義高中甚至被譽為「醫師搖籃」，每年醫科上榜者人數拔群，多年下來，嘉義孕育出眾多醫者，亦不乏家族三代從醫的例子，現在新舊醫院集中於鬧區，也是嘉義市另類的街道特色。嘉義老醫館特別多，開店重視門面，這些老醫院本來外觀就吸睛，空間往往也較大可擺設更多桌椅，更不用說醫館老主人們也算是地方名人，有故事性，成為許多店家擇點的頭號選項，近期由嘉義老品牌桃城豆花整修進駐的「德山醫院」，就是其一。

在醫者町品嚐老宅的古早味

　　大德山醫院由台南白河人士蘇
祈財醫師所創立。蘇醫師生於明治
四十二年（一九○九），年少時遠赴日
本昭和大學醫學院留學取得執照，返
台後先於「台灣總督府嘉義病院」擔
任外科醫師，一九五三年離開嘉義醫
院，在光華路以德山醫院為名開業，

主治內科、兒科。根據蘇醫師女兒回
憶，一開始院址其實在隔壁的一層樓
建築，現在的德山醫院原本是蘇醫
師的住家，直到一九六五年前後才改
建，由蘇醫師剛學成返國的外甥擔任
建築師，設計建造出如今的兩層樓建
築。

　　外觀方正的德山醫院，二樓立面
以大面積遮陽水泥板格柵等距分割，
線條感強烈又顯氣派，左右兩邊以短

↓ 蘇醫師住家的格柵梯間牆充滿現代感，可看出是當時該案的裝潢設計重點。蘇女士提供家族舊照

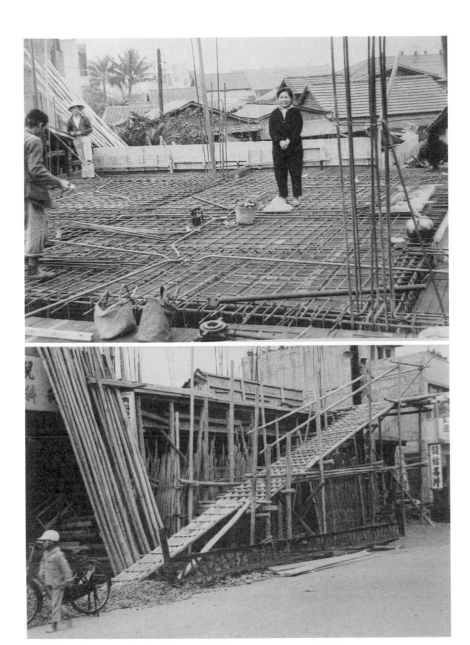

↑↓ 德山醫院興建照，過往還是使用竹製鷹架。蘇女士提供家族舊照

橫欄於直向柵間交錯分布，帶出些許活潑的變化。整體建築跨距雖大，但沒有增加阻礙視覺立柱，因而造就出特別寬廣的騎樓空間。進入大門第一眼就是醫院必備的掛號領藥櫃台；左邊是醫院的問診室，其窗外也是一面格柵外牆；右邊的小門原本打開後是蘇醫師一家的私人起居空間，可通往後方餐廳、廚房、後院木屋與二樓起居室及房間。建築內外特別強調長條柱柵的線條分割感，新潮搶眼，即便以現今眼光來看，線條安插的巧思依舊不俗。

蘇醫師一直在這裡住到一九八九年，而後搬去美國，空下的房子於二〇二一年才由桃城豆花二店進駐。桃城豆花是嘉義頗受歡迎的甜點名店，店名中的桃城取自嘉義城舊名（因舊

↓ 德山醫院舊時廚房一隅。蘇女士提供家族舊照
↘ 時尚的樓梯造型。蘇女士提供家族舊照

城區的形狀像顆桃子），鍾愛老物實
體耐用與工藝感的年輕第二代劉沅誠
Sam，尋找分店地點時看上了這棟坐擁
前庭後院的獨棟老屋。當時德山醫院
招租已久，看屋者雖不少，但多因閒
置三十多年的屋況而作罷；不過 Sam
決心整修老屋，透過視訊與遠在美國
的屋主懇切面談後，終於租下這棟老
醫館，花費長達四個月時間整修後，
桃城豆花二代店正式在此落腳。

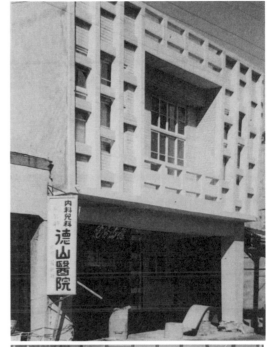

→ 與建築外觀呼應的鏤空格柵隔間牆。蘇女士
　提供家族舊照

青年老闆重現桃城老醫館風華

　　Sam 透過嘉義市政府「老屋卸妝：嘉義市老舊建築立面美化計畫」的補助案，修復醫院立面，由承辦計畫的南華大學建築與景觀學系陳正哲副教授，運由建材銀行支援的舊材重製毀損多年的木窗與門框，並重新灌模修復因日曬雨淋而爆裂的水泥板格柵，立面上如抿石子陽台欄杆、門柱馬賽克等，都盡量以原工法修復；此外，陳老師也在外牆加上投射燈，晚上打燈後透過光影，更凸顯出德山醫院的建築特色。

→ 原本的掛號台成了備餐吧台。
↘ 原本的廚房拆除後作為顧客用餐區。
↓ 幾乎不妨礙舊屋外觀的新招牌。

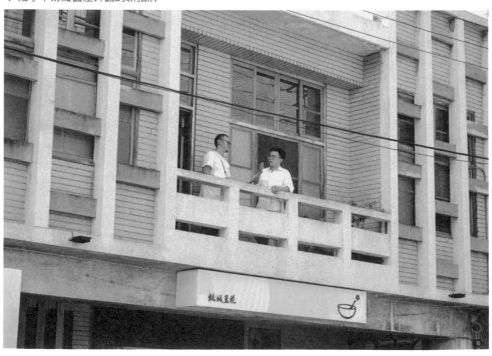

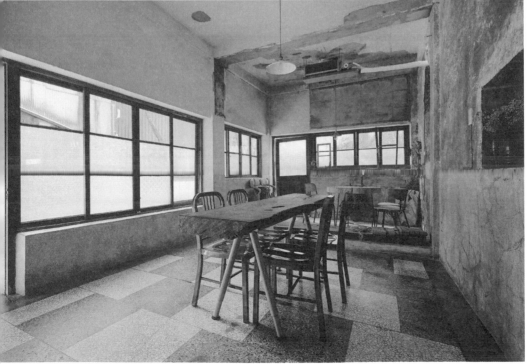

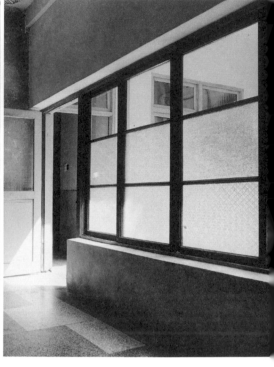

　　但內部整修並不在補助範圍，便由 Sam 自籌經費。醫院後棟的木屋多年未保養已難回復原貌，因此整體拆除後空出桃城豆花的室外用餐區，留下梁柱改造成門外等待區的椅凳。磨石子點餐櫃台則是由掛號台改造，至今仍是面對客人的第一線。櫃台後方的小房間原本是蘇醫師的休息室，改建成新廚房後，可與後院及一樓用餐區（醫院時期的看診間、餐廳與廚房）連通，送餐動線流暢。走上二樓，Sam 將二樓隔間牆全數打通成一大空間，透過留下的舊物、地板與牆面痕樣提示舊時生活痕跡，令人遙想昔時蘇醫生一家的日常光景。我最喜歡梯間的格柵牆，其造型與老屋外牆的水泥板格柵互相呼應，形成內外和諧的美感，如今也是訪客拍照留念時取景的亮點。

　　桃城豆花不只提供甜品，也供應

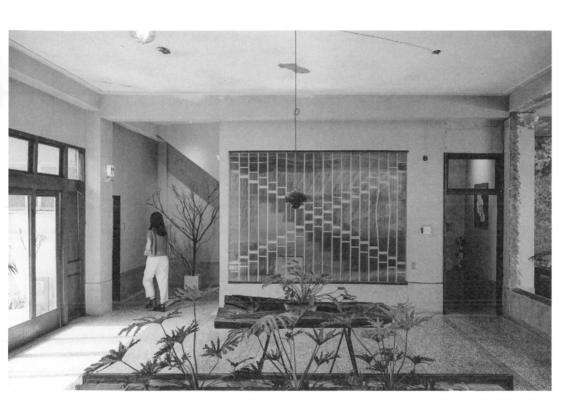

←↑ 移除 2F 的隔間牆後連通
為一大空間。

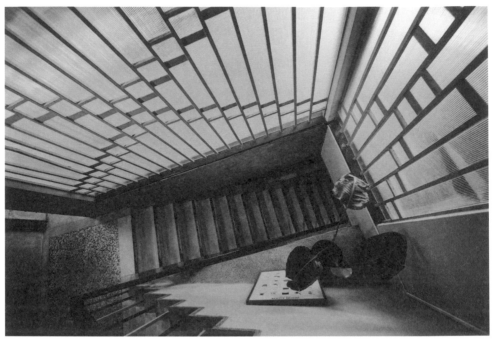
↑ 原本鏤空的格柵牆，覆蓋透明材質隔板兼顧安全與視覺美感。

簡單的熱食。這些菜單都是 Sam 多次赴法國旅遊時吃到的家庭菜式，附餐飲料中的豆漿，則是為了呼應嘉義人吃豆花要加豆漿的特殊吃法，透著幾分趣味感。客人不需要閱讀繁複的用餐須知，也不受用餐時間限制，還可以喝杯小酒，這就是 Sam 希望客人能在這裡感受到的隨興與生活感。

說起老屋，人們往往會先聯想到台南，但其實嘉義市區裡的老屋數量一點也不輸給台南，路上隨處可見的磚木造建築，年代甚至更為久遠。地方與中央對於私有老屋的補助計畫雙管齊下，以整修或改造老屋作為營業空間的新創店家，如雨後春筍快速增加。德山醫院在桃城豆花進駐整理後，關閉長達三十多年的大門再次敞開，只不過蜂擁而入的再也不是愁眉苦臉的病人，苦澀藥丸也成了傳統人氣甜品，客人絡繹不絕。年輕的老闆承接了嘉義老字號品牌，攜手修復後的德山醫院，共同跨入生命歷程的下一個階段。

老屋時光軸

年分	事件
1909	蘇祈財醫師生於台南白河
1953	德山醫院開業（於現址隔壁）
1965	德山醫院改建遷於現址
1989	蘇祈財醫師移民美國
2021	桃城豆花租下老屋，開設二店

↓ ↘ 2F 用餐區一隅。

肆　俯瞰今昔

時光之河在天橋上流動，
串起了昔日的迷人與重啟的可能，
我們從不停止觀看。

新竹市影像博物館—或者光盒子

電影永不落幕，
國民老戲院的新舞台

有樂館

作為新竹第一間公營戲院，建於一九三三年的有樂館，無論在軟硬體設備或規模都是數一數二。儘管戰時遭美軍轟炸，戰後以國民大戲院之姿重生後人潮仍絡繹不絕。但隨著視聽娛樂媒體轉型，曾經光芒萬丈、冠蓋雲集的豪華場廳，人走茶涼後一度淪為都市裡的陰暗一隅。

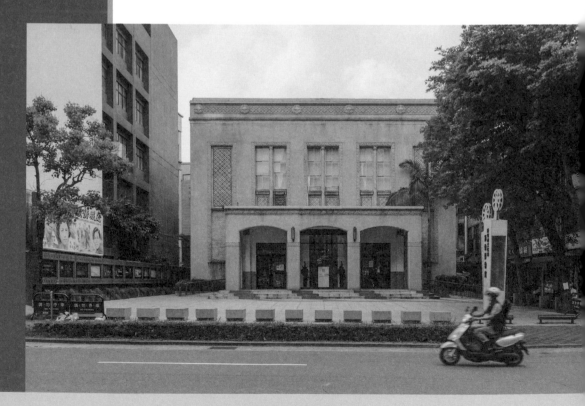

在幾乎每個人都擁有至少一台多
媒體裝置的數位時代，人人可以隨時
隨地點選網路影片觀賞，除了各式各
樣的節目與電影，還有數不清的自媒
體提供令人上癮的快速短影片，不僅
對傳統有線電視台生態造成衝擊，也
被視為新一代娛樂媒體的轉型。從現
場戲劇演出，以至於電影、電視，來
到如今不受地域限制的網路影片型
態，民眾接收視聽娛樂的方式隨著載
具可攜性的提升一路演變。

一九三〇年代，台灣電影產業逐
漸普及，成為各地民眾的休閒選擇。
快速切換的影像透過視覺暫留形成動
態影片，在黑暗空間以播放機投射在
銀幕上，加上「辯士」（電影解說員）
的解說或影片音軌，民眾得以觀賞超
越時代與文化風景的各種聲光效果，
成為當年新鮮且大受歡迎的一種體驗。

↓ 老戲院正後方就是熱鬧的東門市場。

日治仕紳出入的豪華劇院，
戰後重生為國民戲院

新竹於昭和五年（一九三〇）升格為市並設置市役所，正式走入現代化都市的規畫與發展時代，而這股城市活力彷彿也帶動了娛樂業發展，戲院順應風潮一一興起。新竹市營「有樂館」建於昭和八年（一九三三），雖比大正三年興建的「新竹座」

（一九一四）晚了許多年，但無論是設備或內外裝潢、建築本身都更加豪華。有樂館是新竹市的公營戲院，眼見當時賞影需求大幅增加，時任新竹市助役的劉萬建提議，透過提高戶稅金額作為建設經費，興建了這間擁有一流視聽設備的洋風電影院。

有樂館樓高兩層，占地一二〇坪，是一棟具藝術裝飾風格的鋼筋混凝土近代建築，左右對稱的塊狀幾何建築輪廓具現代感，並設有車寄門廊

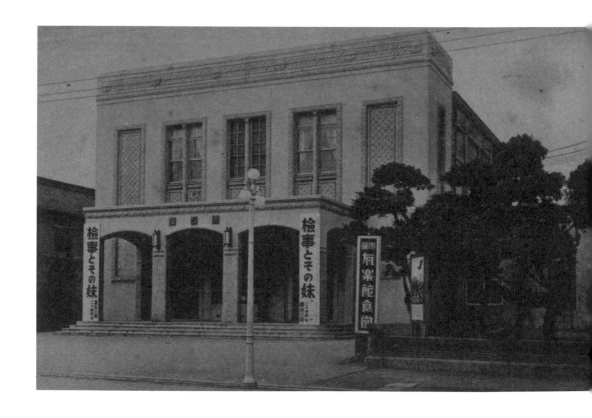

直通戲院玄關。戲院正面造型有五個長方形分割，外側左右兩矩形為整面內崁磁磚的排列裝飾牆，另外三個則是中間以螺旋柱分格的開窗。建築以洗石子與磁磚構成的劇院平整立面，其上所有開口、屋頂簷下都包圍了花草卷葉等各式紋路的脫模線腳與線板來收尾，是這棟建築上主要的立體裝飾。此外在牆面、柱式上各種磁磚的應用造型尤其精采，除了一般邊角對齊與交錯疊砌的排列，還可見類似阿拉伯式花紋風格，以菱形、編織排列的圖案的無限延伸，運用磁磚在建築裝飾上點出些許異國風味，十分特別。就連附近於同時期興建的「新竹信用組合[1]」、「日美堂靴鞄店[2]」，在外牆上也可見採用類似構圖的磁磚排列圖案，足見有樂館在造型美感上對周邊建築產生了影響。

↙ 有樂館外觀。翻拍自或者光盒子展覽
↓ 館前復刻「風城情波」電影看板，是戰後第一部由新竹人合資拍攝的電影。

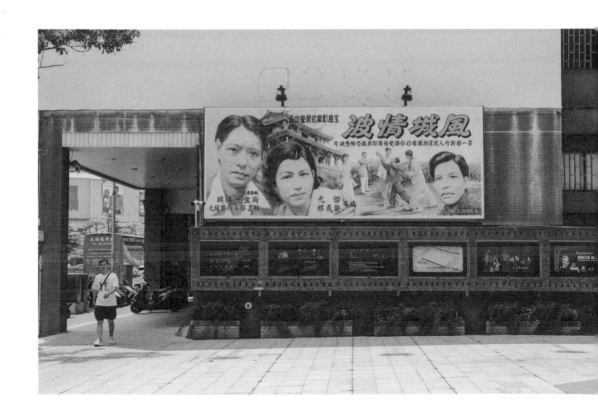

作為新竹第一間公家營運的戲院，有樂館在軟硬體上的設備規模都是數一數二，電影院環境整潔，主打經濟富裕的客群，客人購票後可直接對號入座，算是當時日本人與富紳階級的高級娛樂場所。從《台灣日日新報》在一九三三年關於有樂館的報導[3]可見，有樂館戲院的一樓廣間設有三七二個座位，加上二樓一〇五席椅座與八四個座敷席，總共可容納五六一名觀眾。戲院屋頂上設置了六座迴旋換氣塔，其作用是供劇院內部換氣通風，改善戲院中空氣不流通的通病；換氣塔的設計是當時報導中劇院強打的建築特色，有樂館也因此躍為全台第一座裝置冷卻設備的戲院。

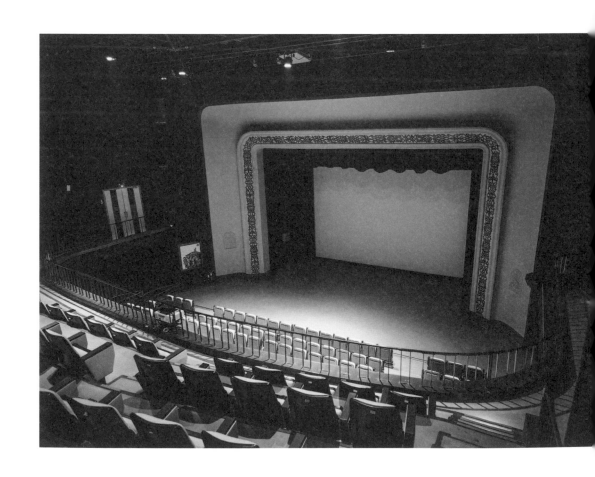

劇院內設計豪華，影廳引進世界首屈一指的 RCA 放映機，以及播放有聲電影音軌的 JVC 發聲機，還鋪設地毯吸音以減低迴音。舞台與銀幕後方有預備室、事務室、浴廁等空間，並且審慎規畫安全門、防火梯、防火巷等逃生設施，無論作為交誼廳與聚會場所都相當完善。

在戲院的功能性空間之外，為了保障室內空氣清淨，有樂館二樓早年還設有一間喫煙休息室。但後來據說因豪華氣派的有樂館電影院票價過高，周邊又有價格低廉的「新竹劇場」與「世界館」競爭，營運常見虧損，市役所便將喫煙室改為「有樂館食堂」，來客不需購票即可從劇院外的樓梯直接進入餐廳，以此增加營業項目來平衡有樂館收支。

如同許多官方設施，有樂館在二戰中曾遭美軍轟炸，所幸建築外觀仍保存完好。戰後一九四六年有樂館經過整修，以「國民大戲院」的身分重生，將原本五百多個座位擴增到七百多，產權也移轉新竹市政府管收。原先戲院經營得有聲有色，但一如台灣許多戲院的命運，在電視與錄影帶普及下，戲院作為視聽娛樂主力的角色受到很大的挑戰；加之一九八二年新

竹縣市分治，擁有戲院產權的市政府眼見營運愈發困難，每年還須支付兩百萬元租金給地主縣政府，最終國民戲院不堪虧損而在一九九一年停止營業。曾經光芒萬丈、冠蓋雲集的豪華場廳，在人走茶涼後也淪為都市裡的陰暗一隅。

↙ 有著華麗飾邊的老戲院舞台。
↓ 通往戲院二樓的磨石子樓梯柱也是戲院歷經戰火留存的紀錄。

採藝文複合式經營，
老戲院化身「影像博物館」重生

　　戲院雖已休業，但就像演員換上新妝與造型即可幻化成另一個新身分，閒置的老屋只要妥善運用，很快就能新生。這棟老建築化身電影院長達六十年，儘管劇幕已然拉下，但短短幾年後，便於一九九六年市政府的

「風城情波」主題活動復出。當時市府在國民戲院舊址規畫一連串展覽、電影欣賞、戲曲展演等活動，勾起廣大市民對於老戲院的懷念，成為推動戲院建築再生的契機。之後在市府、議會共同支持下，決定將其整修再利用，老戲院終於在二〇〇〇年以「影像博物館」之姿揭開新頁。

　　整修後的影像博物館以傳承國民戲院的歷史文化經驗為宗旨，目的在

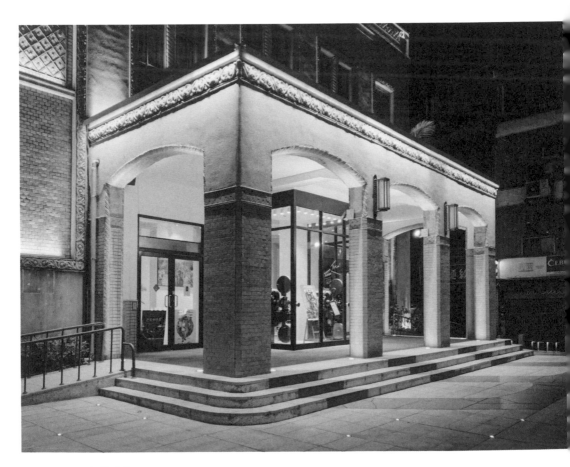

↙ 公營的有樂館外觀裝飾繁複華麗。
→ 戲院建築各邊皆以花草卷葉裝飾收編。
↓ 以同款磁磚排列出豐富變化組合。

→ 以影像為主題選書的「光
　盒子書店」。

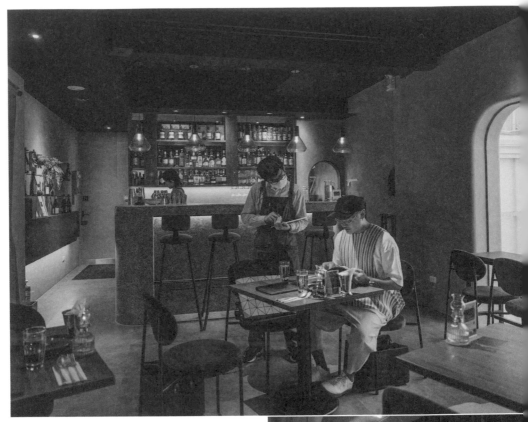

↑「光盒子 BISTRO」餐酒館不定期推出致敬
　經典電影的菜單。

於形塑市民共有、共享的影像空間。
硬體上將劇院本體一樓影廳斜坡地板
拉平，改成電動收納座椅，擴充為多
元用途空間；劇院後方新建了一棟四
層建築與其連結，作為博物館與行政
辦公室。博物館內不只展示過往電影
院相關文物，更購置國內外五百多部
影片典藏，不定期舉辦主題影展與影

像人才培力課程，成為新竹電影人才的搖籃，原本的劇院場館也是新竹市民舉辦公共活動的場地之一。到了二〇二二年，新竹市政府為了活化運用影像博物館，委託當地藝文團體「鴻梅文創」以「或者光盒子」概念店進駐博物館經營，品牌在場域中加入書店與餐酒館營業項目，為來訪民眾提供更多元的服務[4]。

「或者光盒子」進駐後，負責原影博館戲院歷史建物及其附屬新館的營運，除了在原戲院裡播放主題選片，新館一樓也開設了以影像為選書主題的「光盒子書店」，藏書中包含文學、攝影、音樂、歷史、飲食等主題的出版品，呈現電影集各類藝術之大成的性質。書店另一側是「電影有樂櫃」常設展，以館藏的電影設備與考察文獻紀錄，為訪客整理出戲院館舍的歷史沿革及其對應的台灣電影發展之路。

新館二樓是「光盒子BISTRO」，以餐酒館的型態提供民眾觀影前後填肚子的點心與酒水，影迷可以在這裡放鬆身心，暢聊電影。巧合的是，老戲院在日治時期的有樂館時代，曾為了改善劇院營運，於劇院二樓經營「有樂館食堂」；如今「或者」也在此提供餐飲，彷彿呼應著戲院歷史，令

人頓生時空交疊的錯覺。光盒子餐酒館不定時推出向經典電影致敬的主題菜單，主題設定與菜色經常讓人耳目一新，看懂電影梗的客人更是會心一笑。比如餐廳曾推出「光盒子大酒樓」菜單，以「風華絕代港星」為主題，從港式牛排到調酒，推出許多向六、七〇年代經濟起飛的香港致敬的餐點，並透過餐食介紹相關電影中的時空背景，提供觀影以外的體驗與樂趣。

老戲院從有樂館到國民戲院，以及後來的影像博物館與「或者光盒子」，共通點都是播放電影，然而從其他軟體內容與提供的服務，便可看出各代使用人與時俱進調整步伐的過程，展現出戲院於舊城區經年屹立不

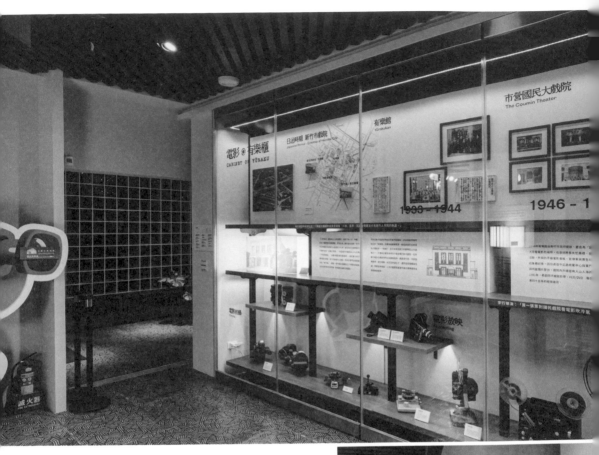

搖的韌性實力。這個場域在營運上雖
有起落，但幾乎從未間斷一路細水長
流至今，以諸多老屋再生的案例來看
並不容易。近期新竹舊城區愈來愈
多新駐點陸續開張，流動於歷史場域
的人潮成了舊城區的活水，隨著老城
回春復甦，也逐漸扭轉了大眾心目中
「景點沙漠」的刻板印象。

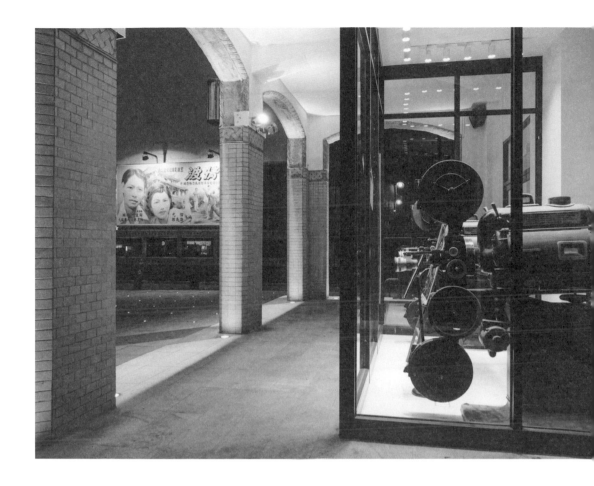

1. 新竹信用組合，建於一九三四年，一九九九年指定市定古蹟，現為「新竹第一信用合作社」。

2. 日美堂靴鞄店，建於一九三〇年代，二〇一六年拆除。

3. 《台灣日日新報》〈新竹市民五萬の娛樂の殿堂有樂館〉，昭和八年十月二十七日，七版。

4. 「或者」是鴻梅文創打造的人文美學品牌，該品牌在新竹各地經營各類空間，包括書店、咖啡、餐廳、旅宿等，其中不乏運用老屋再生案例。

↑ 或者品牌包括旅宿、書店、工藝櫥窗等老屋再生空間。

老屋時光軸

年分	事件
1933	新竹市營有樂館開始營業
1946	國民大戲院時期
1981	新竹縣市分治，國民戲院由縣轄升級省轄市的新竹市政府經營
1991	國民大戲院停業
1996	全國文藝季期間在國民戲院舉辦「風城情波」活動
1998	進行「國民戲院設置影像博物館及再生利用計畫」，隔年整建工程開工
2000	「新竹市立影像博物館」完工
2004	改名「新竹市影像博物館」
2010	登錄為新竹市歷史建築
2022	委外由「鴻梅文創」之「或者光盒子」品牌進駐營運

大山北月景觀餐廳

森林裡的廢棄小學
百年後再開課

大山背分教場

被譽為國寶級漫畫家的劉興欽，小時候就讀位於大山背的豐鄉國
小，他自幼家境貧窮，還是在校長答應幫他放牛後才能放心去學
校上課。現在，我們不僅可以從名作《放牛校長與阿欽》中對照
出大山背的當地建築與地景，如有閒暇，還能一訪園區，親身感
受當地豐富的生態景觀與人文軌跡。

← 日治時期的豐鄉國民學校大山背分校。大山北月提供

　　新竹縣橫山鄉豐鄉村，位處當地海拔最高的大旗棟山背風面，舊時被稱為「大山背」。原為原住民所居，後因清朝客家移民開墾驅出，漸漸形成漢人聚落。然而早年大山背居民出入村落，都得辛苦地翻山越嶺，於是就有了這句客家諺語：「有妹仔唔好嫁到大山背，上崎堵嘴、下崎堵背；長年食番薯拌豬菜。」描繪當時長輩們因大山背山高地勢陡峭出入不易，往往捨不得讓女兒嫁到大山背，並藉由村中日常菜食呈現當地生活清苦的面貌。

　　大山背自清朝開墾以來，以種植水稻、茶葉、樟腦、苧麻等作物為主，戰後順應當地資源轉為林業開採，待蕭條後才開始發展柑橘產業。相較於附近內灣在短時間內密集發展礦業聚落，大山背地區的發展雖顯得平淡許多，但坐落此地的一間小學於廢校閒置多年後改建，兩名青年以誠懇樸實的態度進駐經營複合式餐廳的創業過程，令人感動。

國寶級漫畫家筆下
求學生涯的原型風景

豐鄉國民小學於大正十二年創校（一九二三），最早創立時是「橫山公學校」的分校「大山背分教場」，後於昭和十八年（一九四三）獨立升格為「豐鄉國民學校」，戰後改名為「豐鄉國民小學」。據說早年因山區孩童求學不便，當時大山背（豐鄉村）的老村長彭金玉便創議，於大山背周邊三個村落的中心點設立學校，讓偏遠地區的孩童也可就學，此舉蔚為地方美談。

大山背分校的校舍建築非常簡單，只有一排木造教室與一座操場，儘管資源匱乏，仍幫助許多家境貧苦的孩子獲得基礎教育。在此就讀的歷屆學生中，最有名的當屬出身大山背地區、有「國寶級漫畫家」之譽的劉

↓→ 戰後小學生們沿石梯而坐的戶外教室。大山北月提供

↑ 豐鄉國小學童上課情景。大山北月提供

興欽老師（一九三四）。暱稱阿欽的劉興欽小時候就讀豐鄉國小，據說因自幼家境貧窮，小小年紀就要幫忙家裡放牛，有一回小學校長見小阿欽為了放牛而無法上學，便提議親自幫他照顧牛隻，好讓他能放心去學校上課；除了小阿欽之外，校長也幫助許多需要放牛或是照顧弟妹的學童，這些美談成了日後漫畫《放牛校長與阿欽》的故事原型。我們可以從劉興欽的《放牛校長與阿欽》，以及他更多的漫畫作品中，對照出大山背的當地建築與地景，這一帶充滿了這位國寶級漫畫家的童年情懷與回憶。

大山背的居民原本就少，山下興盛的工商發展更加速外移與人口流失，豐鄉國小也在一九八三年被迫停招廢校，本該充斥著孩童嬉鬧聲的校園變得悄然無聲。直到二〇〇四年，行政院客委會結合地方資源，歷時兩年將校舍建築整修為「大山背客家人文生態館」，改建時保留一半木構校舍，另一半則在二樓加上木棧平台與雨遮，並引入綠建築節能減碳的理念。「大山背客家人文生態館」一樓介紹竹苗地區客家歷史人文與山上豐富的蕨類生態，二樓木棧平台視野開闊可遠眺山林觀景台。可惜立意雖美，但歷經數任經營者後，鄉公所仍面臨無人承接的困境，二〇一四年才由莊凱詠與吳宜靜承租下園區，以「大山北月」的品牌重新出發。

←地上彩繪的跳房子格充滿童趣。

在大自然的教室，
推廣在地農產與文史

　　將豐鄉村舊名大山背的「背」字拆開，就是「北月」兩字，莊凱詠與吳宜靜這對情侶檔便以舊地名，將園區命名為「大山北月」，既是承先也是啟後。他們將原本的客家人文生態館，轉型以複合式景觀餐廳模式經營，找

回了園區與豐鄉國小的歷史連結；在大山北月的園區中，到處可見提醒學童們保持禮貌生活的可愛標語，地上的跳房子彩繪則喚起了來客的童心。

　　走進「復原」為小學教室的餐廳，前方掛著一面大黑板，學生的課桌椅成了餐桌椅，點餐時還要先「上課」和「考試」。不過遊客不需緊張，眼前的課本其實介紹的是各式餐點，測驗卷則是點菜單，彷彿「沉浸式

體驗」的用餐經驗，讓已邁入不惑之年的我們感受到一種返老還童的心境。莊凱詠讓自己化身為「食物策展人」，將新竹地區五個客家鄉鎮的特色美食融入菜單，從關西仙草冷麵、峨眉東方美人茶、橫山窯烤麵包、竹東手工麻糬與北埔擂茶等，再搭配分別以山、月為名的羊麵或豚麵組合成套餐，光從菜單的設計，訪客就能從中感受到食材的色香味，味蕾也像是進

行了一場新竹的台三線之旅。

另一間「教室」，是介紹各種柑橘的生態教室──「大山背柑橘菓室」。大山背地區因有山巒作為屏風，向陽背風的地理位置非常適合柑橘類生長，教室中介紹許多柑橘品種，包括如何識別外觀，以及口感特色、種植環境、後加工運用等知識。除了介紹大山北月的代表性農產作物之外，莊凱詠也會不定時舉辦以柑橘產業與大

山背發展脈絡為主題的大山背地區導覽，透過這些活動與展覽整合城鄉資源，推廣在地農產。

位於山間的大山北月被大自然圍繞，二樓的木棧平台既可觀景，也提供遊客露營。從這裡可以遠眺竹東平原，一望無際的藍天與綠罩植被，在日照和雲影下映遮在山巒坡線，搭配出顏料怎麼都調不出的自然深淺，現代人疲勞的雙眼瞬間獲得舒緩，思緒也變得清明，是個放鬆身心的休閒場域。若在園區內露營，等店家打烊後即可享受不受打擾的「包場」體驗，

晨暮時刻到附近三條主題古道散步，一邊欣賞山嵐美景，一邊吸收山林精華沉澱心靈；或是到了夜晚，躺在前身為小學操場的廣場上欣賞無光害的滿天星斗，忘卻科技帶來的資訊焦慮，一切都等下山後再說吧！

大山北月餐廳推廣純淨低碳排的綠色餐食概念，優先選用鄰近鄉鎮的食材，減少運送造成的碳排放，以期達到環保綠食的理想，並藉此推廣特色農產與文化伴手禮。此外，將大山背地區的自然人文融入顧客體驗，儘管區域產業變化伴隨人口外移，這片

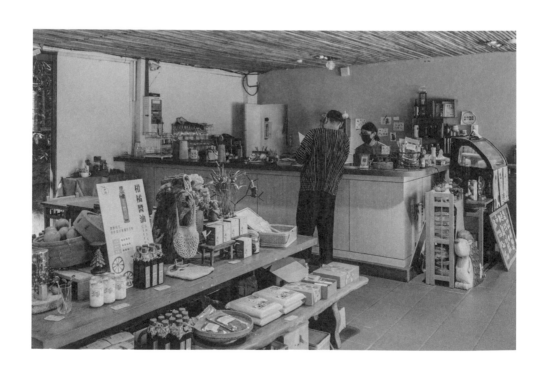

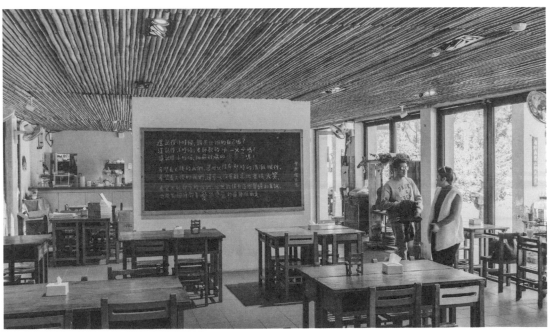

秀麗的山景與美食仍吸引了許多自各
地慕名而來的遊客。豐鄉國小如今雖
已走入歷史，但從後來的客家人文生
態館，來到現在的大山北月，園區內
豐富的生態景觀與人文軌跡，仍持續
在這個場域延續著教育功能。原址立
校至今恰好滿百年，也是另一種「百
年樹人」的體現。

↗→ 推廣大山背地區特產的柑橘教室。

老屋時光軸

年分	事件
1923	大正 12 年 4 月 1 日「橫山公學校大山背分教場」設立
1943	大山背分教場獨立升格為「豐鄉國民學校」
1945	改名「豐鄉國民小學」
1983	「豐鄉國小」廢除
2004	行政院客委會補助，將廢校改建為「大山背客家人文生態館」
2006	「大山背客家人文生態館」改建完工
2014	「大山北月」進駐至今

富興工廠 1962

全台第一家，
老化妝品工廠續寫舊城區歷史

盛香堂

一九四七年，盛香堂登記為全台首間立案的化妝品工廠，昔日專門調製髮妝配方的實驗室，目前由一間造型美髮與珠寶設計工作室進駐；時隔半世紀後的今日，造型師在同樣的空間裡調配各種髮品，令人低迴不已。另一隔間的金工珠寶設計當年是廠長辦公室，六十年前，盛香堂廠長就在此坐鎮，守護著公司最重要的實驗室與研發資產。

　　對於經常到各地取材的我們來說，公共運輸是僅次於相機的重要工具，而火車站不僅是連接各地的節點，更常是我們徒步探索城鎮的起點與圓心。城市發展往往與交通運輸息息相關，並牽動著區域產業與建築功能。近年各地鐵路立體高架化完工，二〇一六年台中以高架化的大雨棚新車站取代已列為國定古蹟的舊車站，原本被鐵軌隔開的中區與東區也打通串聯，原車站附近的古蹟與歷史建築陸續修復開放；加上站前綠川整治美化，質感老屋再生店家逐步增加，台中舊城區正以文史觀光的資源與路線重綻光芒。位於舊車站後方的一間化妝品工廠，自遷廠後閒置超過半世紀，卻因設計團隊進駐而再次打開大門；團隊不僅發掘出老屋的傳奇身世，更為其譜寫未來。

↑ 盛香堂舊照。富興工廠 1962 提供（攝影：盛香堂）
← 富興工廠 1962 旁巷弄可見盛香堂家族舊居後門。

天字第一號！
跨世代明星護膚霜的推手

相信很多人都曾聽過或使用過「雪芙蘭滋養霜」，藍色塑膠罐身在許多人記憶中留下鮮明的印象，自半世紀前在國內推出販售至今，仍深受婦女們喜愛。有趣的是，很多人以為雪

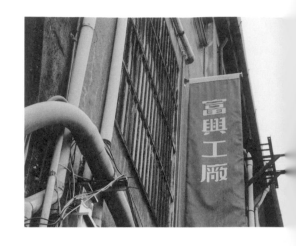

↓↘ 原盛香堂 3F 研發辦公室與實驗桌。富興工廠 1962 提供（攝影：關關）

芙蘭的製造商是國外品牌，但其實是扎根於台灣的老字號——盛香堂。時值昭和六年（一九三一），台日迎來洋服的時尚風潮，女士紛紛燙起了頭髮、穿剪裁洋裝，男士則是梳油頭穿西裝。這時，第一代創辦人許鉗創立「盛香齋」，趁勢推出「林森美髮霜」，成為炙手可熱的商品。戰後，盛香齋改名「盛香堂」，並於一九四七年登記為全台首間立案的化妝品工廠；而熱賣十多年的林森美髮霜，也在一九五一年寫下台灣首件通過商標與圖樣註冊、同時擁有兩項台灣初始證號的紀錄，盛香堂自此榮登為名符其實的天下第一號。

一九五〇年代，盛香堂興建店面與辦公室，當時的基地就位於台中火車站後方東區的復興路上；也在店面

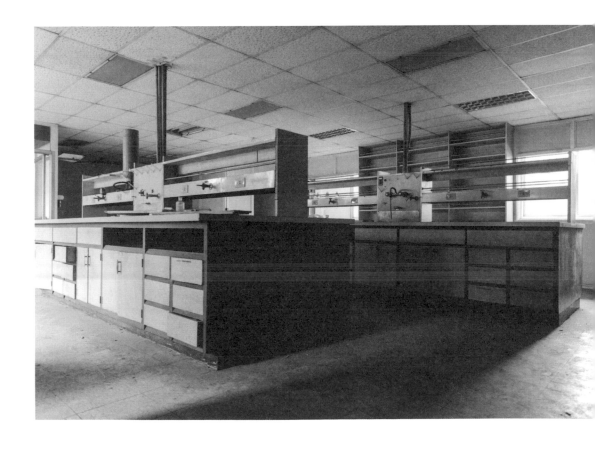

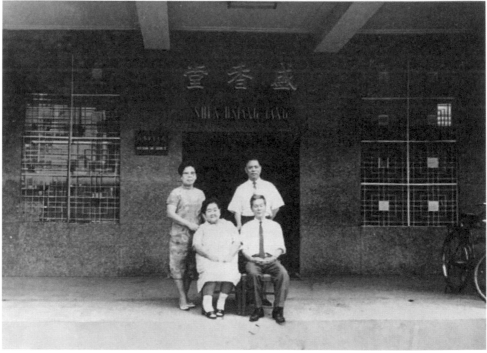

↑ 外國廠商參觀盛香堂工廠。富興工廠 1962 提供（攝影：盛香堂）

↓ 盛香堂家族合照。富興工廠 1962 提供（攝影：盛香堂）

↗ 盛香堂創辦人故居前中庭小花園。富興工廠 1962 提供（攝影：盛香堂）

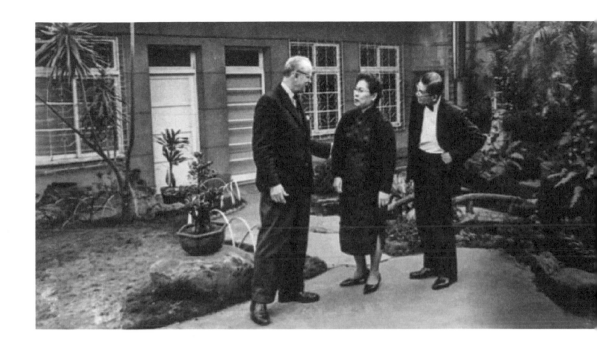

後方，建造工廠廠房與創辦人許鉗的宅邸（一九五三年前後）。盛香堂除了製造量產商品，亦與日本展開技術合作，針對新產品研發出一系列洗髮、護髮與臉部的保養品。如今內部機臺雖已全部清空，但可從貫通三個樓層的貨運電梯、工廠二樓的大進出料口，推測當時的生產動線，以及在機能上追求空間利用最大化的工廠建築特色；寬大的走廊與刻意挑高的水電與原料管線，則是為了方便移動機臺時不受線路干涉，同樣是針對廠房功能性的設計與配置。

在廠房建築之外，盛香堂還有一棟許鉗宅邸與中庭後院，從舊照片可看出庭園中曾有一座假山水池和一片小巧雅致的花圃，還有個防空洞。宅邸建築本體目前雖無人居住，但因產權仍屬盛香堂後代所有且並未租售，無法得見內部樣貌，僅可從外頭的巷弄或工廠中庭欣賞其外觀。

盛香堂後來在一九六二年遷廠至台中南區[1]，廠房產權出售後閒置許久。停工六十年後（二〇二一），正在尋找共同工作空間的許清皓以其室內設計的團隊專業，為這間老廠房找到有意義的活路，也就是現在的「富興工廠1962」。

生活美學的聚落效應，
重現老空間歷史厚度

　　室內設計公司「清筑設計」的主理人許清皓，數年前參觀「繼光工務所」時，深深受到其內部開放式工作空間所吸引，期許自己有朝一日也能經營一個與設計相關的共享空間，費心搜尋多時後，終於找到這裡。但當時盛香堂工廠早已搬遷，新屋主便開出了整棟出租的條件。儘管超過七百坪的廠房空間與租金，都遠遠超過許清皓原本評估的大小與預算達十倍以上，但他實在太愛二樓與中庭場域的通透感及採光，於是團隊毅然決然租下了這間六、七十年的舊工廠。

　　面對案場規格倍數放大的挑戰，整修預算規模也得隨之提高。原先規畫的單純共享空間計畫[2] 經調整後，最終採行多家品牌進駐的生活美學聚落經營模式。擬訂整修計畫的過程中，團隊翻閱盛香堂留下的大量資料，挖掘出許多幾已被遺忘的老工廠身世，

→ 富興工廠 1962 中庭廣場。

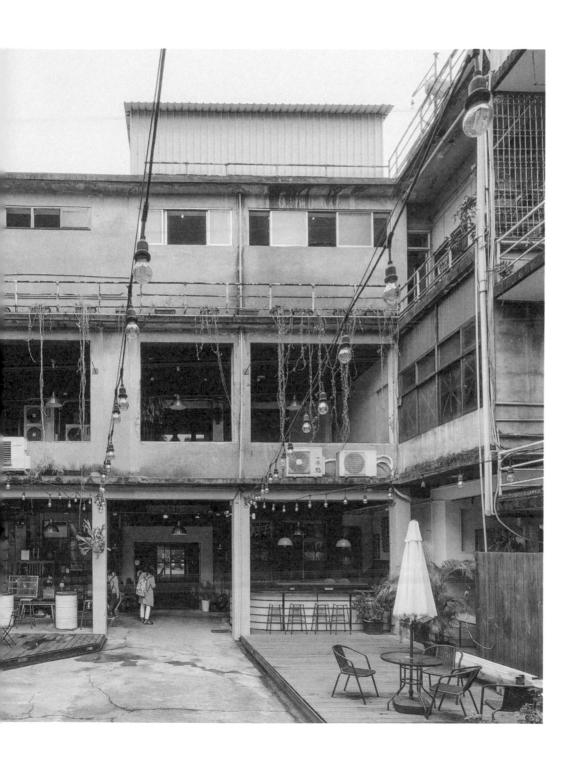

豐富了如今園區的歷史厚度。修復過程中也進一步評估廠區殘跡，讓一磚一瓦的保留與調整更具意義。

為了維護未來進駐單位的獨立性，清筑重新布置了水電消防等基礎設施，也針對動線與隔間重新設計，一邊整修，一邊在平台上招募未來的進駐團隊。時值 COVID-19 疫情期間，團隊原以為招商進度會大受影響，沒想到意外順利，消息公布不到兩個月就額滿，隨著整修完成，園區也在二〇二一年十二月順利開幕。

經過一番篩選，進駐園區的店家分別駐點於工廠三層樓的內外空間，如花藝、美髮、攝影、唱片、刺青、金工、二手古物、玩具、咖啡、餐酒館等，皆是提供顧客體驗生活中各種美感的媒介。「富興工廠」的入口位於復興路巷弄中，推測當年盛香堂貨車應是由此出入，現在則由 Cuppa FS Cafe 進駐。工廠一側開了幾間獨立出入的街邊店，如 Tu Pang 地坊餐廳、豬肉榮小料理等，都是原本在台中就頗受歡迎的店家。一樓露天中庭還加

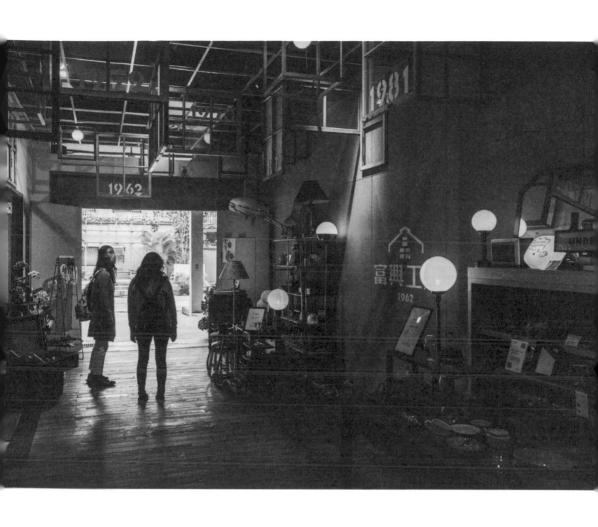

↑ 帶領遊客穿梭盛香堂歷史的「時光廊道」。

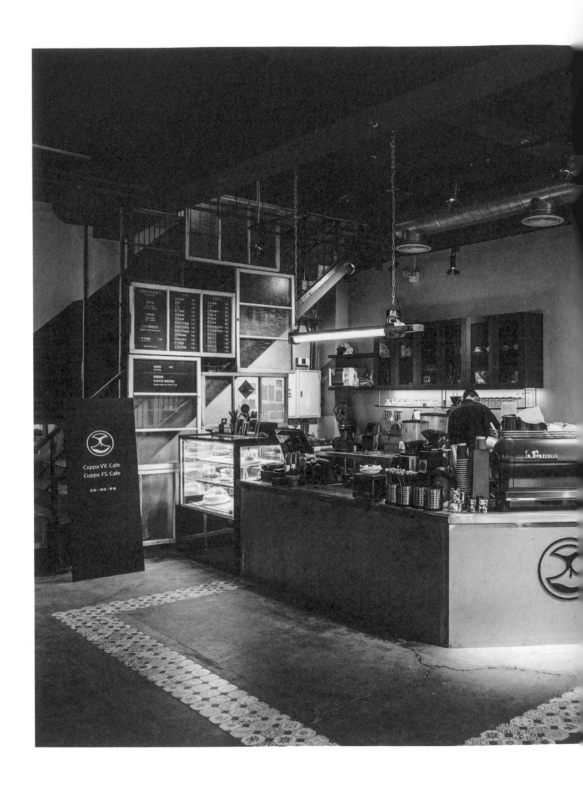

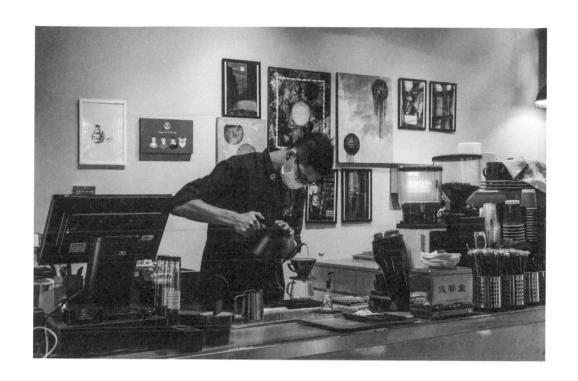

設木棧板平臺，很適合舉辦市集或音樂表演。

園區二樓進駐了許多餐飲與服飾店家，但團隊並沒有放棄共同工作空間的理想。服務中心的空間寬敞且採光良好，名為「創意方舟」，既是清筑設計的辦公室，也進駐了平面設計、品牌行銷顧問、營造工程等單位，並且同步開放共享辦公室與會議室的長短期租借，等待四海八方的創意在此激盪。

← 工廠的原進料口現由 Cuppa FS Café 進駐。

上了三樓，會看到盛香堂的回顧歷史常設展，其中展出許多營運時期與空置整修前的情景，展區中有兩張實驗桌，還是從盛香堂的研發實驗室裡搬出來的。昔日專門調製髮妝配方的實驗室，目前由 Pure Soul Life 進駐，這是一間造型美髮與珠寶設計工作室，時隔多年後的今日，造型師也在這空間裡調配各種髮品，實在是很有趣的巧合。沙龍內另一隔間是金工珠寶設計，當年是廠長辦公室，六十年前，盛香堂廠長就在此坐鎮，守護著公司最重要的實驗室與研發資產。

「富興工廠 1962」之名包含許多意義。「1962」是盛香堂將工廠搬遷新址的年分，一甲子後由富興工廠團隊接上續寫老屋的歷史；「富興」兩字則源於工廠所在地的路名諧音，要以「豐富」的創意「振興」老屋；而英文名稱「FUSION」意為融合，正好說明園區內臥虎藏龍，各品牌跨界不設限相互合作的理念。

短短幾個字就帶出了空間歷史，同時闡明理念。富興 1962 已經成為台中車站的新景點，結合鄰近鐵道文化

→ 3F由舊物商店進駐中。

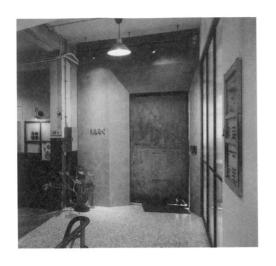

園區與日後將開放的鐵道倉庫群，可以窺見未來聚落效應將愈見擴大，攜手古蹟與歷史建築形成帶狀的觀光資源，賦予舊城復興新商機。

↑ 原進料口鐵門移至室內作為共同工作空間的大門。
↓ 2F 的「創意方舟」共享空間。
↗ 入口處依稀可見原「盛香堂」的油漆字跡。
↘ 原本的研發辦公室由 PureSoul Life 金工與髮藝進駐。

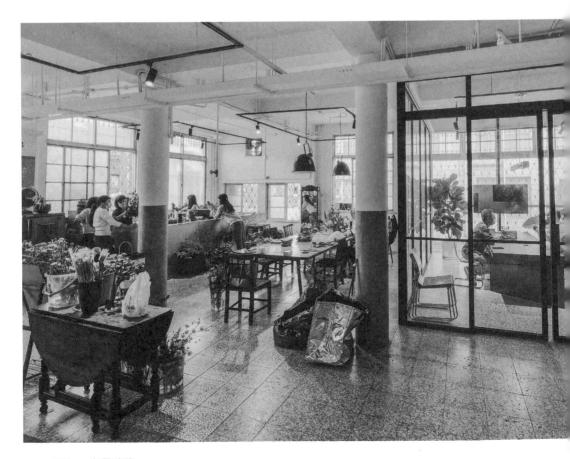

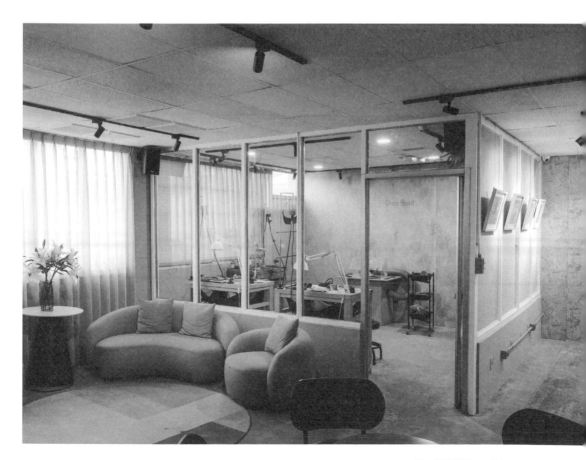

老屋時光軸

年分	事件
1913	盛香堂創辦人許鉗出生
1931	盛香齋創立，製造販賣林森美髮霜、面霜
1947	改名盛香堂，核准登記為台灣首間立案的化妝品製造公司
1951	「林森美髮霜」核准成為台灣第一號註冊商標
1953	盛香堂遷至復興路（富興1962現址），作為工廠兼許鉗住家
1962	盛香堂遷廠至台中市南區，創立「櫻桃」品牌，推出黑砂糖香皂
1973	創立「雪芙蘭」護膚品牌
1974	創立「賓士」男士保養品牌
2021	清筑設計進駐復興路修閒置廠房，整修招商成立「富興工廠1962」

1. 盛香堂南區廠房近期（二〇二三）已拆除搬遷並挪作他用。

2. 繼光工務所。

銀座聚場

在天橋上凝望今昔鹽埕

高雄銀座

昔日流金歲月讓鹽埕隱隱散發出低調的富貴氣息，
站在天橋上俯瞰商場，一時間有股錯覺，彷彿穿越
時光隧道重返當年繁華。

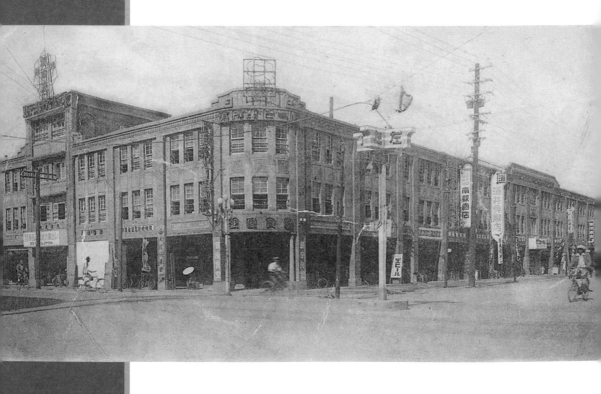

　　在爺爺奶奶的回憶中，漫步在五光十色的霓虹招牌下，迎面就是兩側店家飄來的高級化妝品香氣，這是那個年代的時髦鹽埕，是打從盛極一時的日治時期累積至戰後的繁華；當時坐落著數不清的戲院、酒家、舶來品百貨，在這不到一‧五平方公里範圍內，商業交易頻繁熱絡，像一顆強壯的心臟，將汨汨流動的血液打入密網般的道路，地上與地下的錢川流不息，帶動了區域的新陳代謝與發展。即便來到一九八〇年代，此地因商圈轉移，人車鼎沸的熱鬧光景不再，但近年鄰近駁二藝術特區的展演活動引來人潮，觀光效益外溢周邊街區，鹽埕再度成為旅客必訪的景點之一。

← 圖片來源：維基百科
→ 銀座聚場提供

向東京銀座致敬，
戰後繁華一時的商店街

讓時光倒流回九十年前，由日本人出資興建的「高雄銀座」剛落成（一九三六），這是一棟三層樓高的外廊店鋪，顧客也可從四層樓高的南北向入口進到內廓賣店採買。商店街對面是大戲院「高雄館」（原高雄劇場於一九二一年落成，一九二八年改為高雄館），商業地理位置絕佳，取名為「銀座」是向東京銀座致敬，期許成為同樣繁華的商圈。可惜沒過幾年，二戰空襲炸燬高雄劇場，鄰近的高雄銀座也受損嚴重，日人在高雄銀座的經營隨著戰爭結束畫下休止符。

戰後，此地改由台灣人店家進駐經營，鹽埕在高雄港邊的舶來百貨、布行、金飾、娛樂酒館等經濟活動下快速復甦；到了六〇年代，「亞洲戲院」在高雄劇場原址新建落成（一九六一），高雄銀座舊址也大幅擴整，重新命名「國際商場」盛大開幕（一九六三）。當時，商會甚至大手筆組團前往東京取經，模仿當地時興的挑高拱廊商店街樣式，將商場兩側拉

高為五層樓建築，以中央廊道貫穿南北兩端入口，三樓以上兩側以空中走廊分段聯通，挑高設計既宏偉又時髦。每到假日，人靠人背貼背潮水般湧進商場，捲進捲出的金錢與舶來貨品，富了老闆們的荷包也累積了品味。

然而在八〇年代，美軍撤離、高雄商圈轉移，鹽埕消費人口大量流失轉為蕭條。國際商場內的舶來品、洋

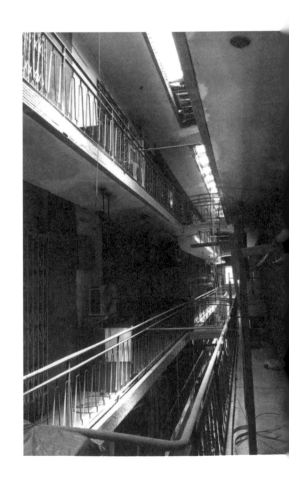

酒洋蓌行，以至於咖啡館、西餐廳、酒吧、酒家等商家，如今多已歇業閒置或改建為民居。少了店家燈光與來往人聲，國際商場變得陰暗冷清，儘管如此，五層樓挑高天井與空中走廊的特殊設計，還是透露出這條商店街過往的輝煌豪氣。

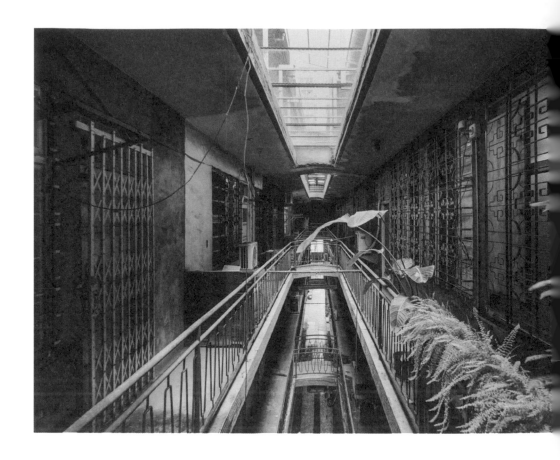

重返老鹽埕人日常，
在地團隊擔任引路人

銀座聚場本來是國際商場內的閒置店面，整修時保留了外牆的舊手繪招牌，意在透露此處前身為一間可訂製旗袍的百貨商行。叁捌主理人承漢跟我們解釋，當時國際商場裡不僅販售新奇的舶來品、洋酒洋菸，也開設理容院與洋服訂製店，還有一些休閒娛樂產業如咖啡館、西餐廳、酒吧酒家等等，但這番榮景隨美軍撤離、商圈轉移，消費人口也大量流失，光芒逐漸褪色。兩年前，叁捌承接下這個空間時，房子已經閒置超過二十年，從與隔壁共用結構圓柱、缺少通往頂

↑ 國際商場二、三樓皆設有連接空橋。
→ 商場中仍保留多面手繪或壓克力招牌。

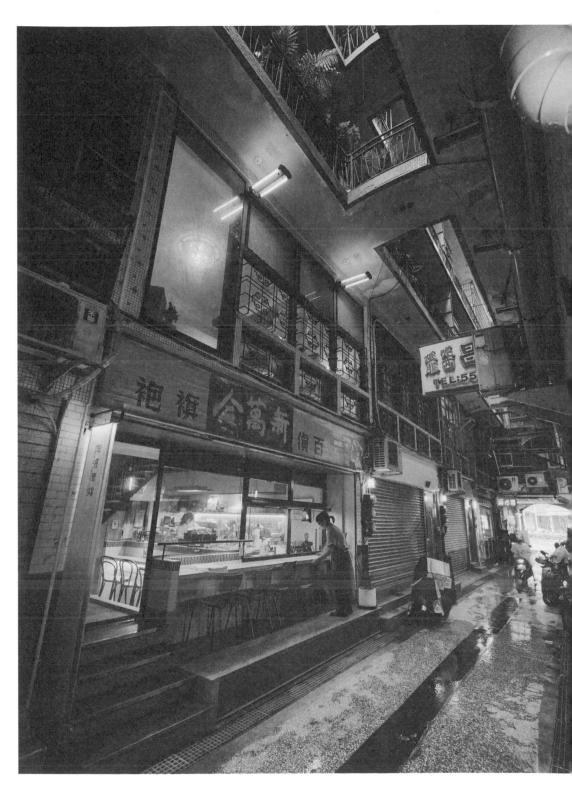

→ 商場內大多使用高屏常見
　的「祥雲」造型鐵窗花。

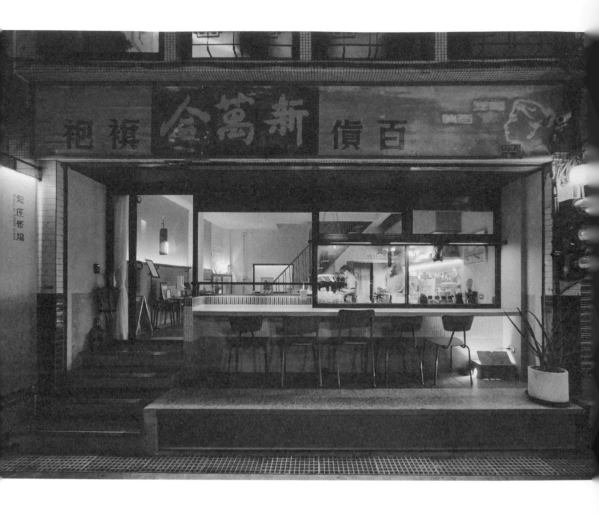

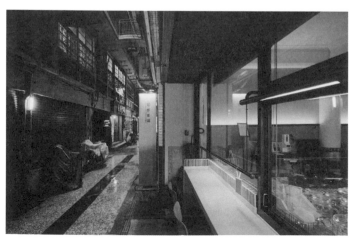

↑ 銀座聚場保留下舊招牌，
　新舊時光在此自然融合。
↓ 銀座聚場的進駐點亮沉寂
　已久的老商場。

樓樓梯（在隔壁）等情況，可推測當時屋主應是將店面分割出售，這也是為何如今銀座聚場空間尺度看起來較精巧的緣故。

　　店內空間可分為一、二樓的咖啡館，以及三至五樓的民宿，整體選用木質、灰、青色等沉穩色調的家具與建材，以溫暖黃光的間接光源營造出住家般的無壓迫感。空間裡安排了許

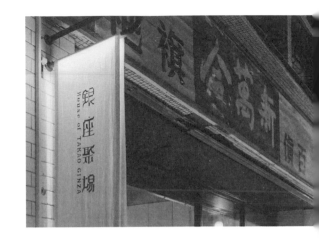

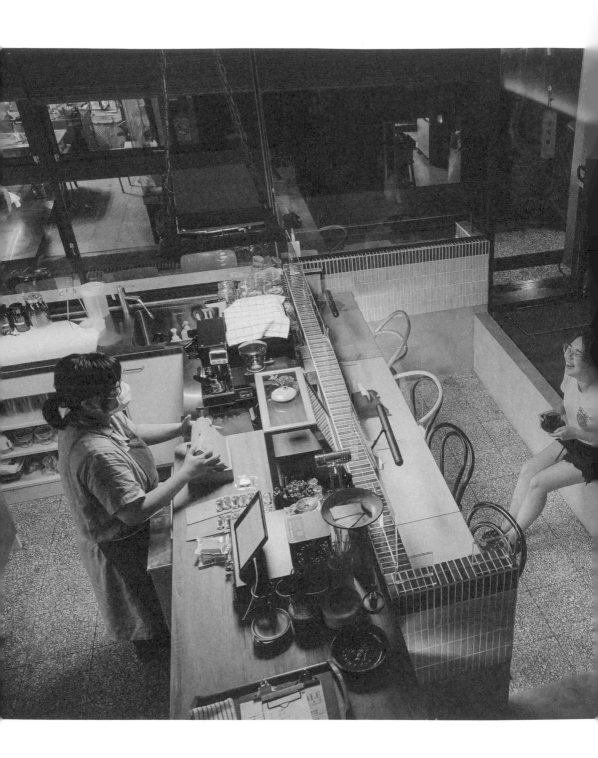

多無形中讓顧客之間交流起來更為舒適的設計，體現銀座聚場企圖創造人與社區相「聚」的理念。從門口踏上為了防止淹水而墊高的台階進到店裡，映入眼簾的卻是下沉式的座位區，四面還貼上磁磚，很難不令人聯想到澡堂的大浴池。其實這樣的奇想，來自於承漢原本想開設公共浴場的初衷；後來雖在「現實因素」下打消了念頭，但如今他看著顧客們坐在吧台前，彷彿坐在「浴池」旁泡腳聊天的場景，形同間接實現了他對公共浴場內社交互動的想像，同時呼應了那一帶曾坐落公共浴場的歷史。

商店時期二樓以上原是店主一家的住居空間，設計團隊將朝外的舊木窗移除後拓出寬廣的視線，堅固的磨石子置物平台化身成靠窗座位吧台，來客們可坐下來欣賞外頭頗具高雄代表性的「祥雲鐵窗花」紋樣，或看著底下商場廊道想像今昔熙來攘往的情景；有時，一個不小心和對面人家尷尬地四目相交，立時體會到當年鄰里間緊密的互動。店裡擺放三座保存良好的實木儲物壁龕，是原屋主帶不走

← 1F 是如大浴池般的下沉式設計。

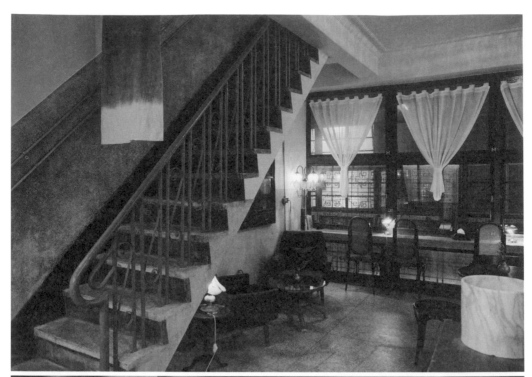

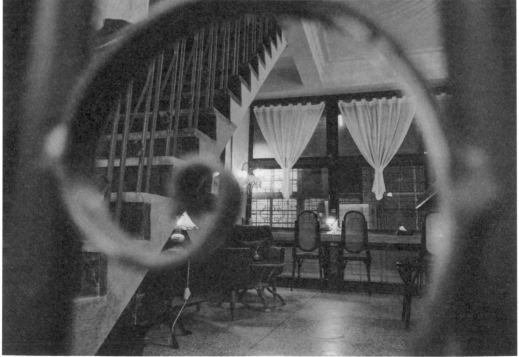

的傢俱，玻璃上有著古樸的花鳥竹林噴砂圖案，其中一格卻是撲克牌的紅心黑梅圖騰，反映出當時社會的流行娛樂。承漢說，過去的流金歲月讓鹽埕隱隱散發出低調的富貴氣息，就像他尋覓多時後入手、堅持安裝的那盞水晶吊燈，樸實卻極富質感，折射而出的光芒繽紛卻不刺目，濃縮著老鹽埕過去的風華絕代。

　　三樓以上是民宿空間。三、四樓皆為通鋪的臥榻，其中三樓的通鋪，在住客較少時也可變成起居空間。這個靈感來自於許多老屋裡常見的架高通鋪床，

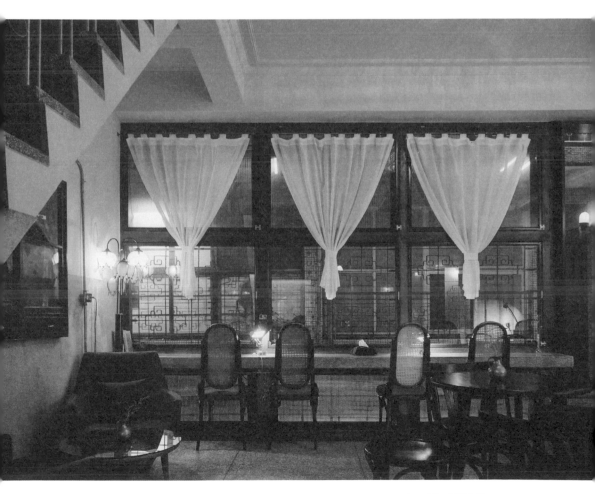

平常作為起居空間，睡覺時鋪上棉被就變成多人共享的床位，床下的空間可用來收納，拉門除了可區隔空間，也增添一絲和式風情。此外，三樓的共用盥洗台也隱藏著過去的線索，原來除了百貨與旗袍裁縫，這裡還曾租給附近的美容院作為學徒宿舍，當時學徒們也是在同樣的位置盥洗和洗衣，舊水龍頭雖已不堪使用，但團隊還是保留下來，供住客在此梳洗，藉以紀念這段老屋回憶。四樓有別於三樓架高的復古通鋪，臥榻凹陷於地板中，呼應整體空間高低落差的設計，來客可從不同高度的視野互動交流。五樓的氛圍則與其他樓層截然不同，為注重功能性的廚房空間，讓旅客在老屋裡的生活起居更方便。這裡最接近迴廊天井，也是室內最明亮的空間，從一樓走到五樓會浮上鹽埕繁華夢醒的錯覺，而這樣的對比讓樓下每

↑ 舊櫥櫃玻璃上仍留有花鳥竹林的噴砂圖案。

一道復古細節更顯韻味無窮。

　　有機會來到銀座聚場，一定要走到三、四樓外的天橋上體驗居高臨下的氣勢。天橋連接商場兩側建築，既是商場的建築特徵，也串起了兩側人家的生活空間，不過這種緊密感幾乎已從新建築中消失。銀座聚場的經營團隊「叁捌地方生活」，由鹽埕後代的主理人承漢領隊，十多年來持續挖掘鹽埕的不同角落，舉辦如導覽、展覽等各種社區活動，帶領人們深入探索鹽埕、重返鹽埕舊日時光。我們感受

到，銀座聚場並非以橫空出世的姿態大動作「加入」鹽埕，而是謙遜地一點一滴「融入」老鹽埕人的生活。

　　鹽埕這復古的迷人氣味不只來自於彷彿暫停了的時間感，也來自無敵親切的「通人好」居民性格、老店們再多幾分就成了傲慢的品質堅持，以及釀造數十年再低調仍藏不住的雍容氣息。銀座聚場取用「聚」字，就是想讓訪客與鹽埕聚在一起。站在三樓的天橋上俯瞰國際商場，驀然體會到，叁捌團隊就是我們腳下的這座橋梁，

透過活化銀座聚場的空間，將鹽埕居
民與外地遊客連結在一起，串起了高
雄鹽埕的過去與未來。這裡不僅有著

老派的美好生活，重啟新世代鹽埕的
可能性也在發光。

老屋時光軸

年分	事件
1921	高雄劇場落成
1928	高雄劇場改名高雄館
1936	高雄銀座落成
1945	高雄館因二戰轟炸全毀
1961	高雄館原址改建亞洲戲院
1963	高雄銀座改建為國際商場
2020	銀座聚場開幕

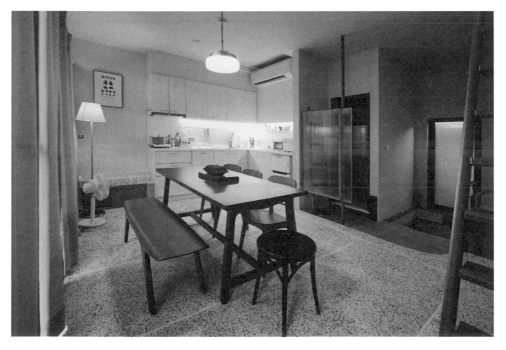

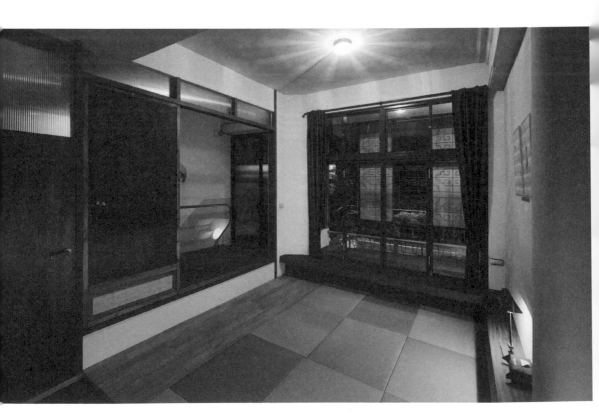

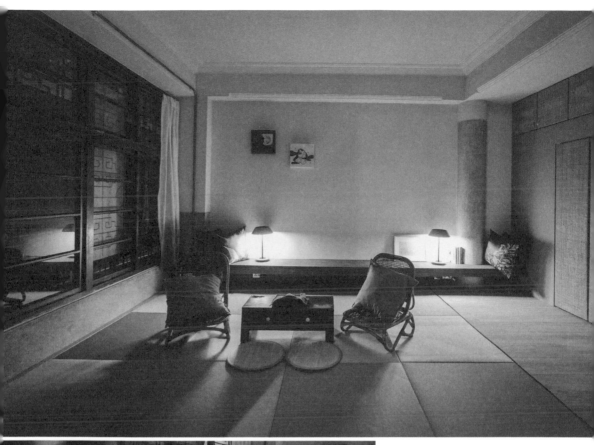

【旅人之星】MS1071

老屋時態
從軍官營舍到美術館、伐木廠到背包旅店，窺見台灣近百年老屋在大時代下的流轉軌跡

作　　者	辛永勝、楊朝景
封面設計	兒日設計
版型編排	兒日設計
總 編 輯	郭寶秀
特約編輯	周奕君
行銷企劃	許弼善

發 行 人	凃玉雲
出　　版	馬可孛羅文化
	104 台北市民生東路二段 141 號 5 樓
	電話：886-2-25007696
發　　行	英屬蓋曼群島商家庭傳媒股份有限公司城邦分公司
	104 台北市中山區民生東路二段 141 號 11 樓
	客戶服務專線 :(886)2-25007718；25007719
	24 小時傳真專線：(886)2-25001990；25001991
	讀者服務信箱：service@readingclub.com.tw
	劃撥帳號：19863813　戶名：書虫股份有限公司
香港發行所	城邦 (香港) 出版集團有限公司
	香港灣仔駱克道 193 號東超商業中心 1 樓
	E-mail：hkcite@biznetvigator.com
	電話：(852)25086231　傳真：(852)25789337
馬新發行所	城邦 (馬新) 出版集團 Cite (M) Sdn.Bhd.(458372U)
	41-3, Jalan Radin Anum, Bandar Baru Sri Petaling,
	57000 Kuala Lumpur , Malaysia

輸出印刷	前進彩藝有限公司
初版一刷	2023 年 9 月
初版二刷	2023 年 11 月
定　　價	540 元 (紙書)
定　　價	378 元 (電子書)

城邦讀書花園
www.cite.com.tw

Published © 2023 by Marco Polo Press, A Division of
Cité Publishing Ltd.All Rights Reserved

版權所有　翻印必究 (如有缺頁或破損請寄回更換)

ISBN：978-626-7356-02-9（平裝）
ISBN：978-626-7356-04-3（EPUB）

國家圖書館出版品預行編目 (CIP) 資料

老屋時態：從軍官營舍到美術館、伐木廠到背包旅店，窺見台灣近百年老
屋在大時代下的流轉軌跡 / 辛永勝，楊朝景文 . 攝影 . -- 一版 . -- 臺北市：
馬可孛羅文化出版：英屬蓋曼群島商家庭傳媒股份有限公司城邦分公司發
行，2023.09
224 面；17×23 公分 . -- (旅人之星；MS1071)
ISBN 978-626-7356-02-9(平裝)

1.CST: 房屋建築 2.CST: 歷史性建築 3.CST: 建築史 4.CST: 臺灣
928.33　　　　　　　112011480